高等院校动画专业核心系列教材

主编　王建华　马振龙　副主编　何小青

U0365665

定格动画

孙　峰　编著

中国建筑工业出版社

《高等院校动画专业核心系列教材》
编委会

主　编　王建华　马振龙

副主编　何小青

编　委（按姓氏笔画排序）

王玉强　王执安　叶　蓬　刘宪辉　齐　骥　孙　峰

李东禧　肖常庆　时　萌　张云辉　张跃起　张　璇

邵　恒　周　天　顾　杰　徐　欣　高　星　唐　旭

彭　璐　蒋元翰　靳　晶　魏长增　魏　武

总　序

　　动画产业作为文化创意产业的重要组成部分，除经济功能之外，在很大程度上承担着塑造和确立国家文化形象的历史使命。

　　近年来，随着国家政策的大力扶持，中国动画产业也得到了迅猛发展。在前进中总结历史，我们发现：中国动画经历了 20 世纪 20 年代的闪亮登场，60 年代的辉煌成就，80 年代中后期的徘徊衰落。进入新世纪，中国经济实力和文化影响力的增强带动了文化产业的兴起，中国动画开始了当代二次创业——重新突围。2010 年，动画片产量达到 22 万分钟，首次超过美国、日本，成为世界第一。

　　在动画产业这种井喷式发展背景下，人才匮乏已经成为制约动画产业进一步做大做强的关键因素。动画产业的发展，专业人才的缺乏，推动了高等院校动画教育的迅速发展。中国动画教育尽管从 20 世纪 50 年代就已经开始，但直到 2000 年，设立动画专业的学校少、招生少、规模小。此后，从 2000 年到 2006 年 5 月，6 年时间全国新增 303 所高等院校开设动画专业，平均一个星期就有一所大学开设动画专业。到 2011 年上半年，国内大约 2400 多所高校开设了动画或与动画相关的专业，这是自 1978 年恢复高考以来，除艺术设计专业之外，出现的第二个"大跃进"专业。

　　面对如此庞大的动画专业学生，如何培养，已经成为所有动画教育者面对的现实，因此必须解决三个问题：师资培养、课程设置、教材建设。目前在所有专业中，动画专业教材建设的空间是最大的，也是各高校最重视的专业发展措施。一个专业发展成熟与否，实际上从其教材建设的数量与质量上就可以体现出来。高校动画专业教材的建设现状主要体现在以下三方面：一是动画类教材数量多，精品少。近 10 年来，动画专业类教材出版数量与日俱增，从最初上架在美术类、影视类、电脑类专柜，到目前在各大书店、图书馆拥有自身的专柜，乃至成为一大品种、

门类。涵盖内容从动画概论到动画技法，可以说数量众多。与此同时，国内原创动画教材的精品很少，甚至一些优秀的动画教材仍需要依靠引进。二是操作技术类教材多，理论研究的教材少，而从文化学、传播学等学术角度系统研究动画艺术的教材可以说少之又少。三是选题视野狭窄，缺乏系统性、合理性、科学性。动画是一种综合性视听形式，它具有集技术、艺术和新媒介三种属性于一体的专业特点，要求教材建设既涉及技术、艺术，又涉及媒介，而目前的教材还很不理想。

基于以上现实，中国建筑工业出版社审时度势，邀请了国内较早且成熟开设动画专业的多家先进院校的学者、教授及业界专家，在总结国内外和自身教学经验的基础上，策划和编写了这套高等院校动画专业核心系列教材，以期改变目前此类教材市场之现状，更为满足动画学生之所需。

本系列教材在以下几方面力求有新的突破与特色：

选题跨学科性——扩大目前动画专业教学视野。动画本身就是一个跨学科专业，涉及艺术、技术，横跨美术学、传播学、影视学、文化学、经济学等，但传统的动画教材大多局限于动画本身，学科视野狭窄。本系列教材除了传统的动画理论、技法之外，增加研究动画文化、动画传播、动画产业等分册，力求使动画专业的学生能够适应多样的社会人才需求。

学科系统性——强调动画知识培养的系统性。目前国内动画专业教材建设，与其他学科相比，大多缺乏系统性、完整性。本系列教材力求构建动画专业的完整性、系统性，帮助学生系统地掌握动画各领域、各环节的主要内容。

层次兼顾性——兼顾本科和研究生教学层次。本系列教材既有针对本科低年级的动画概论、动画技法教材，也有针对本科高年级或研究生阶段的动画研究方法和动画文化理论。使其教学内容更加充实，同时深度上也有明显增加，力求培养本科低年级学生的动手能力和本科高年级及研究生的科研能力，适应目前不断发展的动画专业高层次教学要求。

内容前沿性——突出高层次制作、研究能力的培养。目前动画教材比较简略，

多停留在技法培养和知识传授上，本系列教材力求在动画制作能力培养的基础上，突出对动画深层次理论的讨论，注重对许多前沿和专题问题的研究、展望，让学生及时抓住学科发展的脉络，引导他们对前沿问题展开自己的思考与探索。

教学实用性——实用于教与学。教材是根据教学大纲编写、供教学使用和要求学生掌握的学习工具，它不同于学术论著、技法介绍或操作手册。因此，教材的编写与出版，必须在体现学科特点与教学规律的基础上，根据不同教学对象和教学大纲的要求，结合相应的教学方式进行编写，确保实用于教与学。同时，除文字教材外，视听教材也是不可缺少的。本系列教材正是出于这些考虑，特别在一些教材后面附配套教学光盘，以方便教师备课和学生的自我学习。

适用广泛性——国内院校动画专业能够普遍使用。打破地域和学校局限，邀请国内不同地区具有代表性的动画院校专家学者或骨干教师参与编写本系列教材，力求最大限度地体现不同院校、不同教师的教学思想与方法，达到本系列动画教材学术观念的广泛性、互补性。

"百花齐放，百家争鸣"是我国文化事业发展的方针，本系列教材的推出，进一步充实和完善了当下动画教材建设的百花园，也必将推进动画学科的进一步发展。我们相信，只要学界与业界合力前进，力戒急功近利的浮躁心态，采取切实可行的措施，就能不断向中国动画产业输送合格的专业人才，保持中国动画产业的健康、可持续发展，最终实现动画"中国学派"的伟大复兴。

丛书主编：　王建华　中国传媒大学新闻学院

天津理工大学艺术学院

前 言
PREFACE

　　定格动画 (Stop-motion Animation) 起源于电影摄影技术，已有百余年的历史。它取材于自然界万事万物并拍摄而成，传达出了"动画"(Animation) 的本质含义和精髓所在，是极具创造性魅力的一种动画艺术形式。在这一百多年中，定格动画发展并形成了属于自己的艺术语言。在人们视听需求的激励下，在新技术的推动下，已经有了很大的变化。在全球新一轮定格动画潮流中，中国也出现不少定格动画公司，一些艺术院校也建立了该方向，但目前关于定格动画的基本理论较少，尤其是定格动画艺术语言相关的研究。本书旨在通过对定格动画的历史、技术原理和动画作品进行分析，归纳出定格动画的艺术语言特点，对动画创作者的实践和动画观众的欣赏理解起到一定的理论指导。

　　本书从定格动画的历史，到如何实际使用定格的手法来表现动画。通过动态图形，材料动画的课程训练，可以激发学生的创作欲望及其灵感。在短片制作的过程中，不仅可以培养学生动手创作能力，还能培养同学间相互协作能力，还可以加深对动作及运动规律的理解。动画艺术家需要注意观察生活中的细节，保持对材料的敏感性，并创造性地使用材料。这样才能更好地运用定格的手法创作动画影片。

目 录

CONTENTS

084

第 5 章
实拍类动画

第 1 章　定格动画

1.1　定格动画的原理

1.1.1　什么是定格动画

定格动画（Stop-Motion Animation）是由摄影机逐格地拍摄物体的空间位置变化来获得被拍摄对象连续运动假象的摄影技术。定格动画艺术起源于古老的电影摄影技术，至今已有百余年的历史，在这一百多年中，定格动画发展并形成了成熟的艺术语言。与2D动画和计算机3D动画相比，定格动画取材自然界的万事万物并进行拍摄，然后以每秒24格的速度放映，它传达出了动画（Animation）的本质含义和精髓所在，是极具创造性魅力的一种动画艺术形式。

定格动画是利用人视网膜视觉暂留的生理现象，早在远古时代人类就注意到了这种现象。原始壁画上奔跑的牛之所以被画成很多条腿，正是原始人模仿自己眼中的视觉暂留现象，来表达牛在运动中的形象。1825年帕里斯设计的"魔术画片"（Thaumatrope）如图1-1，它是一个圆盘状纸片，一面画着鸟一面画着鸟笼，通过扣在两端的绳子旋转以后，当圆盘快速翻转时，人们的眼中就出现了鸟在笼中的视错觉。之后，人们又发明了更为复杂的走马灯，直到19世纪末卢米埃尔兄弟发明"电影机"才真正开创了属于电影的时代。

1907年美国人布莱克顿拍摄了历史上第一部动画片《一些滑稽面孔和幽默姿态》（图1-2），该片只有短短五分钟。他运用定格拍摄的原理，将画在黑板上的粉笔画形象一张张拍摄下来再连续放映，此片成为了动画片的鼻祖。

1902年法国人乔治·梅里叶根据科幻作家凡尔纳的小说《从地球到月球》，改编成著名的幻想电影《月球之旅》（图1-3），成为当时将电影技巧、

图1-1　魔术画片

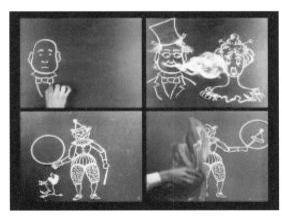

图1-2　《一些滑稽面孔和幽默姿态》

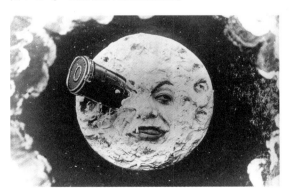

图1-3　《月球之旅》

幻术运用到极致的作品。梅里叶的逐格特技与现代所指的逐格拍摄法还不是完全一样，但是它已经具备了现代动画的完整雏形。

在 1907 年，一名美国维太格拉夫公司的纽约制片场的技师发明了"逐格拍摄法"，也就是用摄影机逐格地拍摄场景。在一些早期影片中这种奇特的拍摄方法大出风头，如在影片《闹鬼的旅馆》（1907年，斯图亚特·勃拉克顿）中，一把在自动切香肠的小刀；在《奇妙的自来水笔》中，一支无人操控写字的自来水笔，都让人产生奇特的视觉效果。

这种逐格拍摄动画拍摄技术在当时的欧洲还非常新奇，被他们称之为"美国活动法"。埃米尔·科尔用这种特殊的拍摄技法拍摄了许多动画片。一部率先使用能够活动关节的木偶角色逐格拍摄的木偶片《小浮士德》，成为了定格动画的早期杰作。后来1912 年俄国的弗莱狄斯拉夫·斯达列维奇拍摄的木偶片《青蛙的皇帝梦》、《家鼠与田鼠》、《蝴蝶女王》、《黄莺》（图 1-4）等童话寓言中，都是运用实物做成动画，大大完善了木偶片的制作技术。

20 世纪二三十年代，定格动画一直徘徊在一些小型制作和先锋派的实验性电影中，它结合了雕像和木偶的特点并加上戏剧性的活动照明效果。20 世纪 40 年代中期，欧洲的捷克动画家们在官方支持下，开始于布拉格和哥特瓦尔德两地形成了两个动画片学派，他们执着地运用捷克传统木偶

戏的造型，创作出很多根据安徒生童话或其他名著改编的经典动画作品（图 1-5）。其中吉力·唐卡（Jiří Trnka）创作了大量的优秀动画，如《国王与夜莺》、《好兵帅克》、《仲夏夜之梦》、《牧场咏叹调》等，被称为捷克木偶动画大师。但这些极具民间特色的动画似乎未能被世界全面认可，仍然是少部分人欣赏的艺术形式。

真正使逐格拍摄法在大银幕上光彩四溢的先驱是美国人威利斯·奥布莱恩。1925 年奥布莱恩制作的影片《失落的世界》一经上映立刻引起强烈反响，人们被银幕上出现的栩栩如生的恐龙所震撼。从此，逐格拍摄法不再只是动画的专利，而且在电影特效领域也找到了自己独特的位置。1933 年《金刚》（图 1-6），奥布莱恩在其中负责大猩猩金刚的视觉特效，他用了整整一年时间去制作这个怪兽，为之专门设计了一个近百个零件

图 1-5 捷克动画

图 1-4 斯达列维奇的动画作品

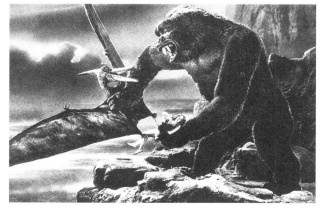

图 1-6 《金刚》

组成的 18 英寸（约 0.46 米）的钢制骨架，外表用弹性塑胶、棉花等做成。最可贵的是奥布莱恩对细节要求极其严格，不管是动作还是置景，他都精益求精，这保证了影片最后逐格拍摄的部分与实拍部分近乎完美地结合在一起。

　　在奥布莱恩的影响下，美国特级大师雷·哈里豪森在《辛巴达的第七次航行》（1958 年）、《杰森和亚尔古的英雄们》（1963 年）和《泰坦之战》（1981 年）这三部电影中，创造出一系列效果惊人的角色，它们每一部几乎都是特技电影中的经典之作。在《杰森和亚尔古的英雄们》（图 1-7）中，不仅出现了大量各种类型的怪兽和神话人物，甚至安排了七个手持利剑、盾牌的骷髅士兵与真人演员博斗的场面，其逐格拍摄要求之高，制作之复杂，在那个时代没有一部电影可以望其项背。

　　此后的定格动画技术在电影特效领域内前行，继续为完善电影艺术作出贡献。但电脑动画技术的迅速发展，逐渐取代了定格动画在特技电影中的地位。直到 20 世纪 80 年代末，英国阿德曼（Aardman）公司的尼克·派克（Nick Park）创造了风靡全球的《超级掌门狗》（Wallace & Gromit）（图 1-8）系列动画，再次掀起了制作定格动画的高潮，Wallace 和 Gromit 也成了黏土动画史上最出名的角色。

　　在美国，以拍摄哥特式幻想题材出名的"鬼才"蒂姆·伯顿（Tim Burton）于 1993 年推出了效果十分惊人的定格动画《圣诞夜惊魂》（图 1-9），至今尚无人能够超越其中百老汇音乐剧和造型绝妙的木偶的完美结合。他们之后仍不断推出新的

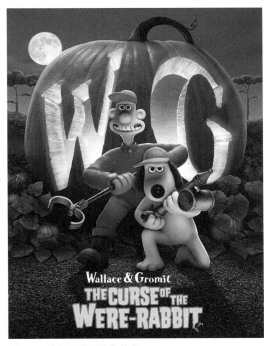

图 1-8 《超级掌门狗》海报

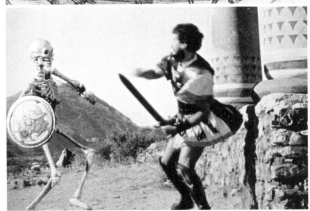

图 1-7 《杰森和亚尔古的英雄们》

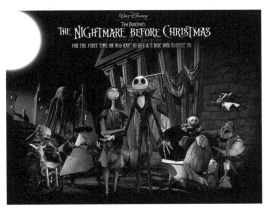

图 1-9 《圣诞夜惊魂》

脍炙人口的定格动画作品，并且带动了全世界一大批定格动画爱好者投入其中。

对现代定格动画艺术来说，他们的贡献无疑是极其重要的，形式上的创新将电影制作系统引进，进而改良定格动画的创作，使之成为适应现代电影的大工业模式。《鬼妈妈》(caroline)、《飞天巨桃历险记》(James and the Giant Peach)、《彼得与狼》(Peter and Wolf)等成功上映，代表定格动画的发展不仅表现出人们对这一艺术形式逐步地探索和认识，也预示出动画电影技术经历了一百多年的发展已经相当成熟，技术与艺术的完美结合正是定格动画进一步发展的良好契机。

在世界定格动画发展的时候，中国也有过一系列经典的定格动画短片。从20世纪50年代的《孔雀公主》、《神笔马良》到20世纪80年代所拍摄的《阿凡提的故事》(图1-10)等经典的定格动画短片，让很多不同年龄、不同层次的观众历历在目，但是很快地定格动画的领域从20世纪90年代开始陷入低谷，电脑动画取而代之占领上风。

1.1.2 定格动画的特点

1.1.2.1 视觉暂留

视觉暂留(Persistence of Vision)就是视觉的短暂停留。人眼观看物体时，成像于视网膜上，视网膜上的感光细胞得到光的刺激后。视神经通过生物电流将这种刺激传给大脑，大脑根据这种刺激产生一种知觉，即看见物体。但当物体移去后，视神经对物体的印象并不会立即消失，而要延续0.1~0.4秒的时间，这种现象被称为视觉暂留现象，也被称为人眼的惰性。

视觉暂留现象首先是被中国人发现的。走马灯便是有历史记载最早的视觉暂留现象的运用。正月十五元宵节，民间风俗要挂花灯，走马灯为其中一种，它外形多为宫灯状，内以剪纸粘一轮，将绘好的图案粘贴其上，燃灯以后，热气上熏。纸轮辐转，灯屏上即出现人马追逐、物换景移的影像。因大多在灯各个面上绘制古代武将骑马的图画，而灯转动时看起来好像几个人你追我赶一样，故名走马灯(图1-11)。

定格动画的拍摄和放映就是视觉暂留的具体应用。视觉暂留是动画、电影等视觉媒体形成和传播的根据。现代医学证明，人的眼睛看到一幅画或一个物体后，在1/24秒内不会消失，利用这一原理，如果以每秒超过24帧画面以上播放连续的图像变化时，人眼无法辨别单幅的静态画面。看上去是平滑连续的视觉效果，这样连续的画面就是我们常说的视频。在一幅画还没有消失前播放出下一幅画，就会给人造成一种流畅的视觉变化效果。

1.1.2.2 空间感与时间感

定格动画拍摄者通过摄影机镜头"真实"地记录下拍摄体的空间变化与运动，大大扩展了人们的视觉体验。空间感表现是定格动画艺术的必

图1-10 《阿凡提的故事》

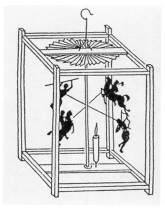

图1-11 走马灯

图 1-12　《FLATWORLD》导演：DANIEL GREAVES　　英国 TANDEM 电影工作室制作

定目标。定格动画拍摄都基于电影艺术原理，是一种动画样式展示，与传统的二维动画或者三维动画相比，定格动画更注重视觉材料的新颖性和多样性，让人能够从一些看似"无情"或者僵硬的物体借助动画变成"有情感"的生命体。

真实的物象通过客观的光线、肌理、材质、形式的呈现，对观者有着亲切的空间错觉。定格动画艺术的魅力在于表达的是动态化的空间，只要有运动，就必定会介入时间的概念。定格动画中的运动构成主要有摄影机运动和拍摄物运动两种。动画中的运动感是通过人为主观变形，更具风格化和抒情性。影像有规律的运动，带来了时间的运行，会唤起人们对生命的想象。

1.1.2.3　真实性和多样性

定格动画的真实性来源于真实材质的运用。在黏土定格动画中主要以黏土、发泡树胶为主要材质，美工有的会以真实的材料面目呈现，有的会模仿出石材、木材、陶土、植物等材料的肌理

和色彩。不管是真材实料还是以假乱真的模仿，摄影机都会真实记录下人们所见的表象。定格动画采纳的材料有着绝对的"真实"视觉效果，因此与二维手绘动画和三维立体动画有着本质的差别。二维手绘动画，虽然也在尽可能模拟现实的视觉效果，不管软件特效如何先进，但是都难以达到真实；定格动画则不同，因为定格动画使用的物品就是实物拍摄呈现。

定格动画演员表里除了真人外，还有黏土、玩偶、纸屑，甚至塑料瓶。看似信手拈来的纸片、丢弃的塑料垃圾等我们忽略的废弃品，按照动画拍摄者主观意愿被重新安排展示，并赋予熟悉的物品生命的律动。在观者看来，材料的多样和真实能够很好地产生情感上的共鸣。定格动画有采用单一材质影像，也有多种材料的合成演绎，甚至有跨域于现实和梦境之间，造就视觉上的奇特冲突。定格动画使用真实材料和灯光拍摄，直观的视觉体验甚至超过二维手绘动画与三维动画的

图 1-13 《邻居》剧照　麦克拉伦

表现形式。定格动画叙述的主体近似于电影里的物象，它出场的"角色"更加自由，运用的媒介也更为多样。在多样化的影片世界中人们可以寻找到对世界恰如其分的诠释。

1.1.2.4　强调制作过程性

包罗万象的材质体现，为定格动画拍摄工程实施带来复杂的工艺要求。与二维动画、三维动画相比较，定格动画不可忽略材料的本身特性和局限性，必须考虑在拍摄和制作过程的可实施性。定格动画会考虑到不同材料，关键是材料重力会影响到动作的调整和流畅，比如较为专业的黏土定格动画就必须对骨架进行科学的设计和制作，一旦骨架在拍摄过程中断掉，就得重新更换人偶，所以，黏土动画会准备好多套人物和实物表情库。这样的结果会导致实施中的难度较大，但是也有益于影片的后期产品开发。像《僵尸新娘》动画

图 1-14　《沙堡》霍德曼

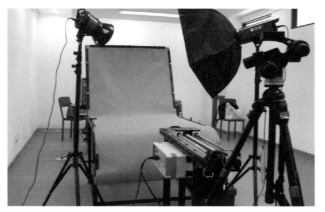

图 1-15　常用的定格拍摄设备

片拍摄完成后，很快就把使用过的场景和人设复制以制造出系列衍生产品。

定格动画实践性就是为了打破常规，找寻特殊的动画语言。由加拿大动画家创作的沙动画是通过底部光源投射的沙子动画，与三点光源法拍摄的黏土动画在灯光配置和拍摄角度这两个方面就有明显的不同。沙动画是用一个玻璃平台，上面铺满细沙，有底光投射。通过对沙子的聚合绘制出动画，沙子由于厚薄的变化，投影出来的灰色非常微妙而生动。沙子动画拍摄中，需要对沙子的特性非常了解，以及有着娴熟的操作技巧和完善的前期分镜。正是拍摄材料带来无尽的限制和实施的复杂，丰富的材料特性指引出定格动画非凡的创造力和表现力。

1.2　准备工作

1.2.1　设备

随着科技的发展，数码设备得到了较为广泛

的普及，也使定格动画爱好者们有了更多自己动手制作动画的机会，一部定格动画制作的常见设备有：摄像机（DC 或 DV）、拍摄台、灯具、电脑、其他设备（图 1-15）。

1.2.1.1　摄像机（DC 或 DV）

定格拍摄选择数码相机更为实用与方便（图 1-16）。当然应尽量选用规格高一些的，最好可以手动白平衡和手动对焦以及手动调节快门速度与光圈，这样在拍摄时就能更加得心应手。实摄时，要讲究相机的稳定性，配备快门线或遥控器以及结实、重量感强的脚架，尽量避免相机因出现不必要的晃动而造成的拍摄图像与背景的抖动。初次尝试的时候，高像素的摄像头也可以使用。

图 1-16　摄像头、DV、DC

1.2.1.2　拍摄台

这是定格动画角色模型的"舞台"，角色模型在上面进行表演（图 1-17）。拍摄台要求坚固结实，不易晃动和松动并有较好的拓展性，这样可使场景的布置更为方便和简易。一般是根据自己的需求，自己动手做一个平台。

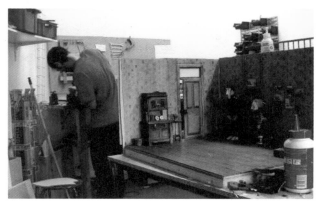

图 1-17 法国 POUDRIERE 动画学院的学生正在制作动画

图 1-19 苹果一体机

1.2.1.3 灯具

　　成功的灯光布置可以准确地暗示时间和营造气氛，动画片由于自身的特殊性，灯光可以比真人演出的影片更加夸张和色彩强烈（图 1-18）。除了会闪烁的荧光灯，几乎任何稳定的光源都可使用，至少三盏的专业照明灯具可以很好地保证各类环境光线气氛的营造。灯具最好有光线亮度调节器，以便更好地控制光源。有条件的话，采用可调节光强弱的影室专业灯具是最合适的。普通日光灯或钨丝灯会出现由于电压不稳定所导致的细微变化，拍摄时肉眼也许察觉不到，但后期合成时镜头画面往往会忽明忽暗地闪烁。

1.2.1.5 其他设备

　　根据不同的制作需要以及新创的制作技术，还可能涉及录音设备、专业制作软硬件系统，如迪生通博科技有限公司研发的 MOCO 系统等（图 1-20）。

图 1-20 迪生 MOCO 定格动画运动轨道拍摄系统

1.2.2 布光

1.2.2.1 常用布光过程

第一步：放置主灯

　　把泛光灯作为主要光源。主灯通常被称为关键灯，它的位置取决于你所寻找的效果。但一般

图 1-18 常用灯具

1.2.1.4 电脑

　　摄影时可以随时将图像录入，并进行动检，在后期合成时用于修图、剪辑等。从而方便泥偶定格动画的制作。定格动画对电脑要求不是很高，一般的家用 PC 就可以胜任。但如果对有一定质量要求的，最好选用苹果机（图 1-19），可以更好地提高效率。

图 1-21 放置主灯

把它放置在与主体成 45°角的主体一侧，而且其水平位置通常要比相机高一点（图 1–21）。

第二步：添加辅助灯

主灯可以投下很深的阴影，辅助灯的作用是为阴影补充一些光线，以便使阴影的细部突显出来。但是，切忌用功率大于或者等同于主灯的辅助灯，以免产生另一个与主灯产生的阴影互相抗衡的阴影（图 1–22）。

慢向后移动辅助灯，同时观察它投射到处于主灯照明之下的造型上产生的效果，然后选择你最满意的位置。切记，画面中的阴影比用肉眼直接看到的要黑一些（图 1–23）。

第三步：添加背景灯

可以另外增加一盏泛光灯或聚光灯，用于照亮主体身后的背景，如图 1–24 所示，目的是使主体从背景中分离出来。

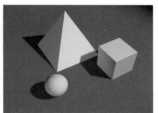

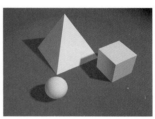
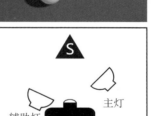

图 1–22　辅灯效果　　　图 1–23　主光与辅光效果　　　图 1–24　添加背景灯

注意：

1．采用功率较低的灯泡。举例来说：如果主灯的功率为 500 瓦，那么辅助灯就可以用 250 瓦的灯泡做辅助灯。

2．辅助灯应远离主体。你可以根据自己所要营造的不同效果确定辅助灯的位置。方法是，慢

第四步：添加修饰灯

根据场景需要，添加用于修饰的灯光，一般是点光源为主，如发光、眼神光、首饰光等。

1.2.2.2　常用布光案例

1．大平光

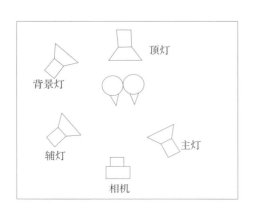

2. 三角光

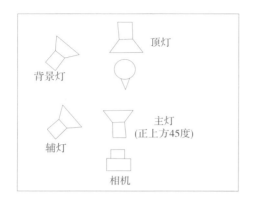

3. 阴阳光

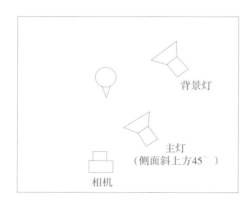

4. 修饰光

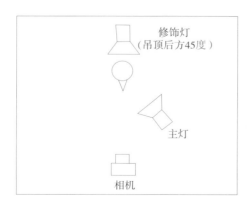

1.3 工具包

1.3.1 电脑软件

主要用于定格动画的制作。主要功能包含：片子及镜头管理、支持多种外设设备、多层洋葱皮、多种标记点（可调整）、对位动画、实时抠像、导入图像序列或视频、音轨导入、声音录制、主图像实时调整、图像颜色调整、标记点、时间线、视频多格式输出等。

常用软件：

• 《DragonFrame》

DragonFrame 定格动画制作软件是能在 Mac 系统和 Windows 系统两个平台上运行的专业定格动画拍摄软件（图 1-25），支持多种拍摄设备，如数码相机、摄像机、单反相机、摄像头等。以其专业的功能，独具的优势，结合直观易懂的操作，完善的文件管理可以直接将文件移入后期制作，深受广大专业设计者的青睐，并广泛运用于故事片、商业片、电视广告和独立电影。代表影片《圣诞夜惊魂》、《鬼妈妈》、《了不起的狐狸爸爸》等。

图 1-25 龙定格动画制作软件

• 《Moco Toon》

迪生公司将三维动画的动作捕捉技术，特技摄影中的运动拍摄控制，以及定格动画摄影技术有机结合在一起，开发出新一代三维定格动画制作系统——迪生 MOCO 定格动画运动轨道拍摄系统（图 1-26）。该技术可以在定格动画、偶动画、影视剧和视频广告上得到长足应用。

图 1-26 MOCO 软件

• 《TVPaint Animation》

TVPaint Animation 是由法国开发的一款为图形创作家以及 2D 动画师量身定做的极其优秀的动画软件（图 1-27），其可以将定格拍摄技术和手绘结合，进行创意动画设计。

• 《Stop Motion Studio》

Stop Motion Studio 是一款手机运用的 APP。使用这程序可随时随地创建漂亮的高清定格动画影片，无需使用电脑，可以充满创意地进行动画设计（图 1-28）。

图 1-27　TVPaint Animation 软件

图 1-28　Stop Motion Studio 软件

1.3.2　辅助工具

1. 专业三脚架

用于固定相机和摄像机。

2. 专业数码齿轮式云台

用于固定相机，带有齿轮，容易控制变化范围。专业数码齿轮式云台追求速度和精确，应用便携式大型手柄，在各个轴向上可实现顺滑、明确的齿轮运动。

3. 背景纸

抠像时所需的纯蓝色或者纯绿色。

4. 定位板

固定偶造型位置。

1.4　开始做动画

1.4.1　制作流程

定格动画的制作步骤为：

剧本创作—故事板—前期录音—分析声音的长度计算画面格数—偶形和布景设计—偶形和布景制作—偶形动画—拍摄—后期声音和画面剪辑—成片（图 1-29）。

1.4.2　如何制作

尽管定格动画创作具有多样性等特征，但它在创作流程上都是类似的，主要由以下五个步骤组成：故事及脚本、拍摄器材、拍摄场景灯光、导出合成制作和后期编辑输出。

1.4.2.1　故事和脚本

一部动画片的基础来源于一个吸引人的故事（图 1-30）。而定格动画是由于制作上的繁琐，通常不适合情节复杂的大作。短小简单的故事不用把

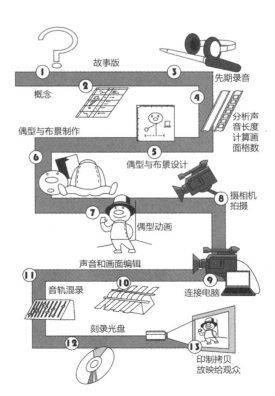

图 1-29　定格动画的制作流程

一切交代得面面俱到就可以抓住观众：只要你有一个好主意就够了。前期策划的阶段尽可能地长一些，没有想好就实施的话会发现自己陷入进退两难的尴尬境地。分镜头脚本必须写明每个镜头的机位、时间、景别变化和人物动作，甚至还有音效和对话的标识，它是每个动画师必备的重要工具。不需要画多么精美的分镜头脚本，哪怕十分潦草但自己能看懂具有指导拍摄的作用就可以。

图 1-31　《鬼妈妈》拍摄现场（一）

1.4.2.3　场景和灯光

角色一定要有一个活动空间，可以是卧室、书桌或者一片空地，但是在要求严格一些的作品中通常需要搭建场景（图 1-32）。场景搭建就像制作一个成比例缩小的沙盘。在定格动画制作中场景有多种可能：可以是写实的，抽象的，很有味道的粗糙感、很细致的豪华场面。例如，制作一个草坪表面，大量的泡沫塑料和假草构成了场景，主光将场景照亮，辅灯光把细节照清楚。成功的灯光布置可以准确地暗示时间和营造气氛，动画片由于本身的特殊性，灯光可以比真人演出的影片更加夸张，且色彩更加强烈。除了会闪烁的荧光灯，几乎任何稳定的光源都可以使用。

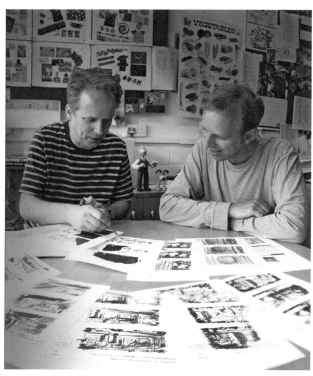

图 1-30　《超级掌门狗》导演讨论故事板

1.4.2.2　拍摄器材

目前数字技术的发展使得家用 DC 或 DV 也能拍摄出画面质量相当好的定格动画作品，因此越来越多的人开始自己制作定格动画作品。在制作定格动画时，细微的一点震动都将对图片的影响巨大，因此三脚架也是必需的。另外还有其他制作工具。黏土、橡胶、硅胶、软陶，以及石膏、树脂黏土等都可以用作制作角色的主要材料。铝线、丙烯、模型漆、雕塑刀等工具也是制作角色过程中的常用材料。

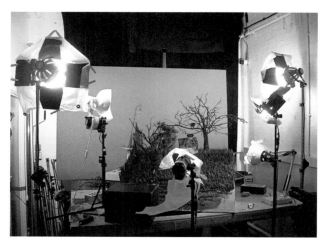

图 1-32　场景灯光设计

1.4.2.4 拍摄制作

定格动画是逐帧逐格拍摄的，对于电视来说是 25 格／秒，而电影则是 24 格／秒。在这里，为了方便计算以 24 格／秒来计，如果以一拍二来计算，也就是每秒要拍 12 格。一拍二可以保证动作非常流畅，但是同时也对调节动作提出了更高要求。有时也会用到一拍三或者一拍四，这需要根据作品所要表现的内容来决定将拍摄好的序列导入电脑，在软件内合并成视频片段，然后在时间线上调整速度。定格动画一般是一拍二（每秒 12 格）或者一拍三（每秒 8 格）就足够了。在各镜头单独调整完毕后，将所有镜头统一导入进行最后的剪辑。特技合成部分完全在电脑内完成，常用的方法有蓝幕抠像、动作模糊、手工绘制特技和擦除支撑物等。

图 1-33 《鬼妈妈》拍摄现场（二）

1.4.2.5 编辑输出

后期合成是整部动画片的收官阶段，非常关键，完全用电脑技术来处理画面效果，以达到最终的效果。软件应用能对原本照出来的单帧照片进行修补，还可以加入实拍时无法拍摄进去的内容。电脑后期渲染是对实体材料质感的一个很好的补充。合成可以更好地提炼画面的信息量。构图、光影、色彩、角色运动、镜头运动等是镜头信息的主要组成部分，信息量取决于叙事的需要。一部片子是否能让观众看着舒心，取决于对这三种信息量的接受程度，即画面美术构成带来的情绪暗示，镜头运动带来的节奏感，以及特效的视觉冲击。合成人员必须熟悉每种素材的特点，通过合适的比例搭配最终展现出一种最好的质感效果。

实践应用：

课题：《让你熟悉的东西动起来》

运用视觉暂留原理，让静态的物体呈现出生命的动态。

制作完成一个 10 秒的定格动画。

课题目标：

培养学生对定格动画的"认识"，培养学生的感受力、观察力和联想能力，帮助学生换个观察角度观察事物，从常态观察的习惯中解脱出来。运用自己的角度去观察事物，赋予它生命。帮助学生体会蕴含于身边事物的独特动画美学内涵，利用身边事物巧妙制作成动画。

课题案例：

学生将身边的事物加入自己的想象，设计出原来物品没有的动态特征，给予物体新的生命。整个制作过程启发学生的动手能力及创新思维，设计出具有独特趣味的动画作品。如图 1-34 学生运用可乐罐制作出调皮小孩的动画，生动有趣。

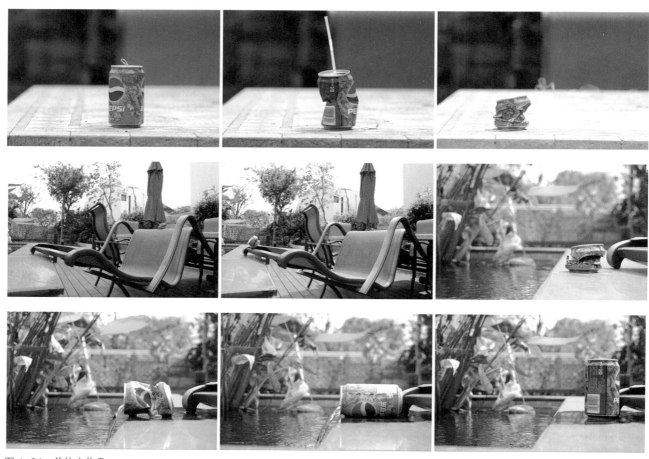

图 1-34 单伟杰作品

第 2 章　动态图形的设计

2.1　图形的设计

2.1.1　形状的构成

　　动画形态构成的设计思路是先研究单独元素的特性，再进行组合，在画面中放入更多元素，一步步组成画面。动画形象中轮廓的语言特质至关重要。研究轮廓，最有效的办法就是先将事物内部结构忽略，将其外部理解为剪影。剪影方式能够检查出形象与背景空间的关系是否合理，表达的动态是否明确。也就是说，剪影来自三维物体，但是转化为二维的平面，用点线面的元素样式，更能够说明形体的特点。中国传统的皮影艺术，就是在光影下，强调轮廓外形，以形成独特的韵味。在轮廓之中，结构线的出现能够把基本形态组合成为更加复杂的具有立体感受的形体。

　　所谓构成（包括平面构成和立体构成），是一种造型概念，也是现代造型设计用语。其含义就是将几个以上的单元（包括不同的形态、材料）重新组合成为一个新的单元，并赋予视觉化的、力学的概念。构成元素，包括概念元素、视觉元素和关系元素，概念元素是指创造形象之前，仅在意念中感觉到的点、线、面、体的概念，其作用是促使视觉元素的形成。视觉元素，是把概念元素见之于画面，是通过看得见的形状、大小、色彩、位置、方向、肌理等被称为基本形的具体形象加以体现的。关系元素，是指视觉元素（即基本形）的组合形式，是通过框架、骨骼以及空间、重心、虚实、有无等因素决定的；其中最主要的因素是骨骼，是可见的，其他如空间、重心等因素，则有待凭感觉去体现。

　　平面构成的要素：点的构成形式、线的构成形式、面的构成形式。

图 2-1　chanel 的定格宣传动画

2.1.1.1 点的构成形式

1. 不同大小、疏密的混合排列，使之成为一种散点式的构成形式。

2. 将大小一致的点按一定的方向进行有规律的排列，给人的视觉留下一种由点的移动而产生线化的感觉。

3. 以由大到小的点按一定的轨迹、方向进行变化，使之产生一种优美的韵律感。

4. 把点以大小不同的形式，既密集、又分散地进行有目的的排列，产生点的面化感觉。

5. 将大小一致的点以相对的方向，逐渐重合，产生微妙的动态视觉。

6. 不规则点的视觉效果。

2.1.1.2 线的构成形式

1. 面化的线（等距的密集排列）。

2. 疏密变化的线（按不同距离排列）透视空间的视觉效果。

3. 粗细变化空间、虚实空间的视觉效果。

4. 错觉化的线（将原来较为规范的线条排列作一些切换变化）。

5. 立体化的线。

6. 不规则的线。

2.1.1.3　面的构成形式

1. 几何形的面，表现规则、平稳、较为理性的视觉效果。

4. 有机形的面，得出柔和、自然、抽象的面的形态。

2. 自然形的面，不同外形的物体以面的形式出现后，给人以更为生动、厚实的视觉效果。

5. 偶然形的面，自由、活泼而富有哲理性。

3. 徒手的面。

6. 人造形的面，较为理性的人文特点。

2.1.1.4　平面构成的形式

1. 平面构成的基本格式大体分为： 90 度排列格式； 45 度排列格式； 弧线排列格式； 折线排列格式		
2. 重复构成形式： 以一个基本单形为主体在基本格式内重复排列，排列时可作方向、位置变化，具有很强的形式美感	骨骼与基本形具有重复性质的构成形式，称为重复构成。在这种构成中，组成骨骼的水平线和垂直线都必须是相等比例的重复组成，骨骼线可以有方向和阔窄等变动，但必须是等比例的重复。对基本形的要求，可以在骨骼内重复排列，也可有方向、位置的变动，填色时还可以"正"、"负"互换，但基本形超出骨骼的部分必须切除	 －简单重复构成 －多元重复
3. 近似构成形式： 有相似之处形体之间的构成，寓"变化"于"统一"之中是近似构成的特征，在设计中，一般采用基本形体之间的相加或相减来求得近似的基本形	骨骼与基本形变化不大的构成形式，称为近似构成。近似构成的骨骼可以是重复或是分条错开，但近似主要是以基本形的近似变化来体现的。基本形的近似变化，可以用填格式，也可用两个基本形的相加或相减而取得	

续表

4. 渐变构成形式：把基本形体按大小、方向、虚实、色彩等关系进行渐次变化排列的构成形式	骨骼与基本形具有渐次变化性质的构成形式，称为渐变构成。渐变构成有两种形式：一是通过变动骨骼的水平线、垂直线的疏密比例取得渐变效果；二是通过基本形的有秩序、有规律、循序的无限变动（如迁移、方向、大小、位置等变动）而取得渐变效果。此外，渐变基本形还可以不受自然规律限制从甲渐变成乙，从乙再变为丙	 — 形的大小、方向渐变 — 形状的渐变 — 疏密的渐变 — 虚实的渐变 — 色彩的渐变

色相环：

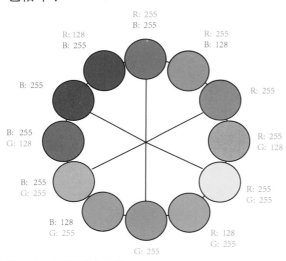

基本色调：

图 2-2　色相环基本色调

2.1.2　色彩的构成

　　动画的卡通特性决定了动画形态的色彩是归纳化的，简明生动。要理解剧本、导演意图，达到主题风格和整体色调，以及与角色设计的色调和谐统一。在一部动画片中，由于剧情内容的变化，色调必然有很大的变化。色彩的冷暖、明暗表达着不同的情绪。由于民族、地域、文化差异的不同，所产生的动画色彩形态也有所不同。如，中国动画影片深受传统绘画与民间美术的影响，色彩艳丽，装饰性强；日本动画早期的造型风格与浮世绘紧密相连，强调高调的色彩，儒雅的线条；美国动画造型夸张，色彩明快，跳跃感强；苏联与捷克动画具有很深的人文积淀，色调浓郁深沉。

2.1.2.1　配色方法：从三大步骤八个方向去配色

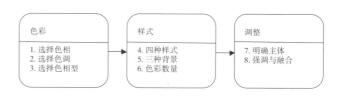

第一步：色彩

　　要搭配出好的色彩，需要让色彩体现出情感来。面对不同的情况，应当搭配出最适合这种情况使用的配色来。比如：儿童节目视频的配色就应当体现出活泼可爱的感觉。过年的节目视频的配色就应当体现出冬天和中国红的感觉（图 2-3）。

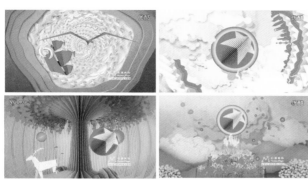

图 2-3　东方卫视春季幻维数码

1. 选择色相

在选择色相时，是先选择冷色还是暖色

暖色给人的感觉：温暖、力量、活泼、积极、愉快、温馨，如食品、运动、节目等运用暖色较多。

冷色给人的感觉：凉爽、冷静、理智、坚定、沉稳、可靠，如医药、办公、科技等运用冷色较多。

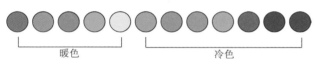

图 2-4　冷暖色

2. 选择色调

图 2-5　冷色调选择

主色——对比色——辅助色

主色：配色的大方向，体现了最基本的情感。

对比色：跟主色产色冲突（冲突有强弱之分），帮助主色表达情感。

辅助色：丰富画面，同样对情感表达起到一定的作用。

图 2-6　biografica 设计 Pelayo 保险公司 2012 视频

3. 选择色相型

对决型	准对决型	三角型	全相型	维全相型	维对决型	近似型	同相型

稳重	活泼	温和
有力	快乐	沉静

图2-7　色相型

第二步：样式

　　样式是指以何种方式，在画面中安排，选择

出来的颜色。

4. 四种色彩位置的安排样式：

对决型	分散型	渐变型	中心型
每种颜色都安排在较为明确的区域，各就其位。	各种颜色并不放在相对固定的区域里，而是分散开来摆放。	将各种颜色按照色相环的顺序排列。	将突出的颜色放在中间，其他颜色围绕着它。
坚强有力	热烈喧嚣	轻松明快	优雅稳重

5. 三种背景类型

白底 深色底 浅色底

底色的明度最高　　　　　　　　　底色的明度最低　　　　　　　　底色的明度比较高

6. 颜色数量

数量少

颜色数量越少，画面色彩特征越强

数量多

颜色数量越多，画面色彩特征越弱

7. 明确主体

图 2-8　Hopscotch Design 作品

8. 强调与融合

图 2-9　inkstudio 作品

2.1.3　肌理的构成

我们生活在物体肌理世界所包围的氛围中。肌理相对我们的眼睛而言，是由均匀细小的形态组成的，是物象表层的肌肤纹理。

肌理是物体的表面特征，意指物体的质感，它是具有表现力的造型要素。当代动画设计更注重画面肌理的整体组织，用各种方式营造不同的气氛，构成画面质地的表情特征，影响人们的情绪。动画的艺术形式与制作材料是多样的，从制作材料上分，有胶片、黏土、沙土、布料、木材、钢丝、机械、毛线、玻璃、彩铅、蜡笔、大头针等。动画对于材料肌理的探索，是艺术性与工艺性的完美结合，特别是在实验动画领域，各国的动画大师依旧在孜孜不倦地探索与实践。

肌理有平面性的视觉肌理和有起伏变化的触觉肌理。视觉肌理只能用眼睛去感知，如印刷品中的图形。触觉肌理能够用手触摸，有浅浮雕式的凹凸感。

触觉肌理的感觉训练，以现存材料，如布料、树叶、铜丝、金属片、木刨花、石膏、泥土等各

图 2-10 Cristina Seresini 定格动画作品

图 2-11 Kyle Bean 作品

种材料，采用拼贴、敲打、冲压、刻画等手段，形成各种质地之间材料的组合美，或改变原来表面的肌理特性，进行重新组合，追求新的肌理表现。

2.1.4 空间的构成

我们在进行动画表现时，首先要考虑画面构成的空间感觉及特征，把握好形、空间和动势三者的关系，进而再选择恰当的表现方法，使其更准确有效地传达图形的意义。

一个具有长度和宽度的二维平面形，再增加其厚度，就变成了三维的立体形。平面设计中的空间是幻觉性的，而不是实际意义上的立体和空间。这种对立体和空间的幻觉表现，是我们进行动态画面设计时必须掌握的重要技巧。

上下、左右、前后就是空间，物体周围的区域是外部空间，物体包含的区域是内部空间，在二维图形中也有画面空间，是平面的构图和显示的深度，即在平面中以视觉元素造成的前后距离

感，以视觉错视的方式表达。在三维空间中，立体形态以多视角的形态展现，空间是其占据的体积和周围的环境，物体的转折点、距离、位置关系决定着形体的基本特征。

图 2-12 《The Bird Me》巴西公司 18bit 创作

2.1.4.1　重叠

重叠是遮蔽方式的运用。

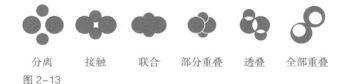

分离　　接触　　联合　　部分重叠　　透叠　　全部重叠

图 2-13

以形与形之间的重叠关系表现前后关系，是表现深度层次关系的一种重要方法。形在画面中所处的位置有上下、左右和前后关系。画面中有两个形或更多的形存在时，它们相互之间的空间关系存在着三种情况：第一种是形与形之间以分离的方式存在；第二种是形与形之间以接触的方式存在；第三种是形与形之间以重叠的方式存在。在前两种存在方式中，形与形之间的前后关系难以判断和确定，除非应用明暗、色彩、质地等其他表现要素来表示空间联系。

2.1.4.2　透明

一个透明的物体，我们能看到该物体整体的结构形态，也能通过该透明物体看到后面物体的完整形象。

图 2-14　Hampus Lideborg 设计的网站，以定格动画为表现手法

2.1.4.3　多视点

多视点的空间是指打破单一视点的静止的画面空间，应用多种视点所观察到的物象表现在同一画面中。毕加索应用立体派手法将物象解体，把不同角度的物象平面同时集中在一个画面中，追求空间的多维性和力度感。他们将运动的时间因素融合在空间表现中，形成新的视觉样式，使整个画面具有一种平面造型的形式美感，从而展示了现代艺术表现物象生命运动的方法。

图 2-15　Juan Pablo Zaramella 定格作品

2.1.5　光影的构成

　　光影，是决定影片视觉风格的重要元素，也是叙事的重要手段。通常被称为"光影造型"。光影的运用大大增强了影像艺术的表现力，光影作为造型语言中很重要的表现手段，也越来越受到动画影片创作者的重视。但是光影实际在动画影片中所起到的作用，往往不仅只是一个简单的场景构成或者辅助造型而已。通过导演们不断地摸索，光影的巧妙运用已经日益成为动画视觉效果中不可或缺的亮点。

　　光的六大基本属性
　　光位：光的位置
　　光度：发光的强度
　　光比：明暗光线的比例
　　光质：光的软硬
　　光型：造型效果
　　光色：光的色温

2.1.5.1　光位分析

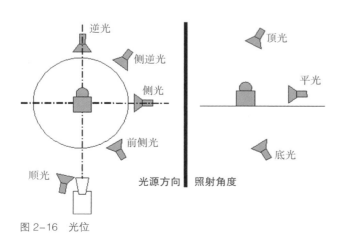

图 2-16　光位

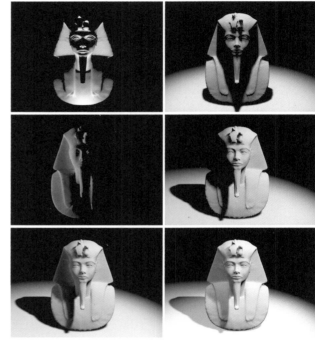

图 2-17　底光、顶光、左侧光、右高侧光、右高光 + 左侧光、顶反光

2.1.5.2　光度概念

　　光度：照射在被摄体上的光的强弱程度。

　　主要取决于两个方面：1. 光源的能量；2. 离被摄体的距离。

　　光强度衰减原理：距离的平方反比。

图 2-18　远光近光

2.1.5.3 光比

光比：体现在画面里明暗部受光的差别（图2-19）。

1：1的光比：主灯、辅助灯距主体的距离相同。照明效果平淡，无立体感。

4：1的光比：辅助灯与主体的距离是主灯与主体间距离的两倍。照明效果令人满意，并且很"自然"，可达到造型目的。4：1和3：1的光比是专业摄影师在拍人像、静物时最常用的。

9：1的光比：辅助灯与主体的距离是主灯与主体的距离的3倍。由于辅助光对画面的作用微乎其微，所以，这种布光可产生较暗的、富有戏剧性的效果。

 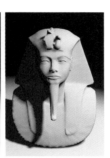

图2-19 1：1的光比、4：1的光比、9：1的光比

2.1.5.4 光质

软光与硬光

 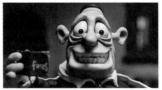

图2-20 软光硬光

影棚灯光质软硬变化：

聚光灯——蜂巢——挡光板——标准罩——标准罩（带柔光纸）——柔光箱——伞灯——雾灯

强 ←——————————————→ 弱

2.1.5.5 光型

光型：即起不同作用的光的造型效果，主光、辅助光、装饰光、背景光（图2-21）。

各造型光的作用

主光：功率大，主要照明光源，前侧自上而下，约水平45度、竖直45度。

辅助光：功率较大，靠近相机，表现暗部细节，减小光比。

背景光：功率小，分离或联系主体与背景。

装饰光：功率小，又叫轮廓光，发型光或逆光，主要表现某一部分或细节。

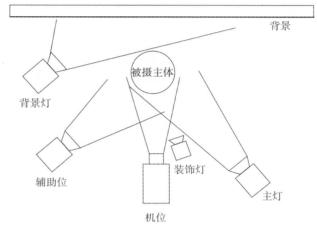

图2-21 造型光布光示意图

2.1.5.6 光色

光色即光的色温，光源的颜色常用色温这一概念来表示。当一个黑色物体受热后便开始发光，它会先变成暗红色，随着温度的继续升高会变成

图2-22 色温

黄色，然后变成白色，最后就会变成蓝色，大家可以观察一下灯泡中的灯丝，不过由于受到温度的限制，大家一般不会看到它变成蓝色（图2-22）。

2.2 动态的设计

人在长期的生活实践中，所积累的视觉经验表明，美的表现形式大体表现为两类：一类是有规律的美，这是大量和主要的一种表现形式，从构成方法来看，对称，平衡，重复，群化等形式，以及带有极强韵律感的渐变，发散等构成方法，均属于此类。另一类则是非规律的美，如对比，特异，夸张，变形等带有破规的构成方法，均属于此类。

2.2.1 对称与平衡

人类的视觉总是在不经意间寻求一种平衡的状态，这种平衡来源于心理感知上的平衡。这是因为人们都有物理上的平衡经验，不稳定的对象总是使人产生一种令人忧虑、恐惧、不安的心理感受，进而产生潜移默化的排斥心理，而对称是表现平衡的完美形态，它表现了一种力的均衡。

对称的缺点在于过于完美，缺少变化，它给人呆滞、静止和单调的感觉，所以要在整体平衡的基础上，求得局部的变化。时间是变化的手段之一，一个形体无论其形再怎么对称和平衡，只要在时间作用下产生运动，那么对这个形体的平衡美感，就开始取决于其运动的规律性和平衡性，是否符合现实力学规律等，而不是单纯的形的感觉，因为人的视觉感受总是先受移动物体的影响。同时，时间也影响画面空间的认知和稳定，如果其运动杂乱无章，又不符合客观规律时，空间的认知性会被混淆，而空间稳定性是对称的必要条件，所以，时间无法给人产生对称效果，但在动态影像设计里构建的四维空间中，时间是平衡形式美构成的环境之一，只有时间产生的运动，音乐等也符合一定的平衡规律时，画面带给人的感觉才是平衡的、稳定的。

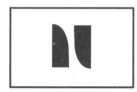

图2-23 元素的四种变化

反射、旋转、扩大或缩小，这是在画面中对称和平衡的四种基本形式（图2-23），这些形式可以单一作用，也可两两结合，都可产生对称的效果。对称是最基本的平衡，在动态影像设计中，画面呈现一种连贯状态，画面上的物体随时可以产生运动或者形变等变化。

在动态影像设计中，对称与平衡关系是平面关系、空间关系、时间关系三方面关系共同作用的结果，其中时间关系为必要条件，它可以独立产生平衡关系，也可与其他两种关系共同构成平衡关系，而空间关系则需要时间关系来支撑才能产生与平面关系的相异性。

图2-24 日本歌手 Shugo Tokumaru 的歌曲 MV《Katachi》

2.2.2　集团化

　　集团化是群化与重复，是用相同或相似形象的图形反复排列，它的特征就是形象的连续性，两个或以上的同一元素，连续配列成一个整体，在视觉经验中，感到井然有序，这就是集团化或者是群化的美感来源（图 2-25）。

图 2-25　Rachel Herzig 设计 30 秒广告

　　在动态影像设计中，集团化有两种表达方式，一种是内部的集团化，而另一种则是点与点之间，在点之外的集团化，点越大，其自身的空间感越大，越缺少点的性质，但是，由于有时间的加入，点由小及大是可视的，所以在潜意识中，受众在较短时间内依旧会认为点扩大后的空间还是点，这较短的时间内点本身产生的变化则是点内部集团化的表现时间，也是点由内部集团化转为外部集团化的时间。

图 2-26　占由外部集团化转为内部集团化的过程

　　图 2-26 基本形即是点由外部的集团化转化为内部集团化的过程。随着时间的推移，点自身的空间逐渐覆盖其外部空间，内部元素的集团化也就转变为外部的集团化。在平面构成中，集团化的表现形式有重复、变异等，而这些方法都有两个基本要素：基本形和骨骼。基本形是构成图形的基本单位，骨骼则是构成图形的骨架和格式。在重复构成中，骨骼支配着构成单元的排列方法。在动态影像设计中，基本形即为对点的分割，若将这种分割按骨骼分割下去，则成为点的内部集团化，将这种分割的次数扩大，使点的外形在画面上不可被感受，则成为点的外部集团化。

　　所以，区分点的内部集团化与点的外部集团化的方式有两种，一种是从动态影像的时间段来区分，当画面时间在较早和较晚时，赋予当前空间为点内部空间时，从点扩大到空间的这部分，都可称为点的内部集团化。另一种则是按画面动态来区分，若画面以骨骼方式切割其上物象时，则为点的内部集团化，若画面上的点按骨骼规律排列且个体按一定规律运动，则为点的外部集团化。

　　点的集团化可以分为点内部的集团化（即基本形的构建）、点外部的集团化两种情况。其中，

点内部的集团化表现的多是图形、动作，较为写实；而点外部的集团化表现的多是重复，平衡等视觉感受，较为抽象。

2.2.3 节奏和韵律

当素材在画面上开始进行有规律、有秩序地变化时，则产生了节奏和韵律的美感。"节奏"与"韵律"来源于音乐与诗歌中，节奏指的是音调强弱变化按一定周期重复，韵律指的是诗歌中的音韵和格律，其中包括语音的高低、轻重、长短的组合音节和停顿的数目，以及押韵的方式与位置等。

节奏是固定单位要素的反复所产生的现象，可以说节奏的本质在于反复与重复，在平面构成中，节奏往往通过图形要素的规律骨骼排列来产生，具体来说，就是将相同或相似的形或色有规则地进行反复的构成和配置。若相同的形进行组合，则能产生端正、规则的感受，相似的形进行构成则易于产生运动、有生机的感觉。但无论是相同的形或相似的形构成，要在画面上产生出节奏感，其中必然包含秩序，内在方面的秩序或是外在表象上的秩序。节奏的本质是由重复所获得

图2-27 Daniel Britt 制作《A Thousand Reasons》

的一种秩序感和生命感。

韵律本身是来自于音乐之中，而音乐又恰恰可以构建在影像之中。时间轴面下，即使是音乐也能展现出图形，即平常所说的"音轨"，每段乐曲都有自己的音轨。就像是人的指纹一般，有韵律的音乐其音轨中所形成的图形也是有韵律的，或舒缓，或强烈，但共有的特点，就是富有变化，而音乐的韵律就是从一段段变化之中诞生。动态影像中的画面也是如此，画面的运动在时间轴面上也是无数条动态线，这无数条动态线构成了动态影像中画面的韵律。两种学科中的韵律在时间轴面上都成为可视的存在。而韵律的诞生就在于变化，所以，当时间轴面上的音轨画面产生变化时，动态影像上的运动线也相应地产生变化，或进行疏密变化，或进行虚实变化，或进行主次变化。音轨的变化强烈，画面的变化也就强烈；音乐的变化舒缓，画面的变化也就舒缓。通过镜头的转化、整体运动、分体运动等方式，将音乐与画面完整地结合在一起，将动态影像产生节奏和韵律的方法做了完整的诠释。

2.2.4 对比与调和

一切事物都存在对比与调和的关系，有对比才有差异，有调和才有秩序，对比与调和不单单是事物的普遍规律，也是美的普遍规律。这是在人类长期的生活中对视觉经验总结出的形式美法则。对比代表着多样性与变化性等因素，调和代表着平衡、秩序、节奏、韵律等因素，世间万物总是处于不断地变化之中，但这些变化又存在着一定规律——秩序。

两种以上不同性质或不同分量的物体在同一时间轴面和空间轴面出现时，就会呈现出视觉上的对比。彼此不同的个性会更加显著，在平面视觉的角度上，对比往往通过构成和配置的不同在视觉上形成对比效果，对比会产生紧张感，对对比的双方产生刺激，带来强烈的视觉冲击，同时也产生出视觉上的快感。对比的要素有形状、色彩、质地等方面。在平面构成的语言中，对比包

图 2-28　Freddie Hottinger 设计的广告短片

括了大与小、曲与直、厚与薄、轻与重、长与短等；在空间方面则有左与右、虚与实、高与低、疏与密等。其中的手法千变万化，根本在于拉大视觉要素间的差距，使双方的视觉属性达到一种极端的情况，这样就可在视觉上造成强烈的刺激，产生紧张感和快感。

调和是视觉元素局部与局部、局部与整体或元素与元素之间相互妥协、相互适应的一种关系，当这种关系成立时就达到了调和，呈现出平衡、稳定、自然的美感。在平面媒介的视觉造型中，调和可以通过不同元素间的相同性质的组合来完成，如在变化中追求色彩、质地等方面的一致性，来达到调和的性质，也可通过重复、集团化等方法制造出调和的感觉。无论是动态媒介或者静态媒介，在视觉上制造调和的感觉的核心都是相同的，就是在多组视觉元素间寻找其相同属性，在个性中寻找共性。这种共性可以是大小、虚实、位置、肌理，也可以是时间和空间，只要将元素通过这些共性联系起来，画面也就成为完整的调和体。

对比与调和是对立统一的，在视觉艺术中是不可或缺的一个方面，没有对比就没有调和，只有对比的画面是不稳定的、分裂的画面，只有调和的画面是单调的、缺少生气的画面，只有将两者有机地结合起来才能让画面在稳定中拥有变化，在单一中拥有丰富，才能给予受众更高的审美感受。从某种意义上来讲，动态影像和静态影像都是在对比与调和中进行处理和调整，在调和与对比的辩证关系中产生不同的审美趣味。

2.2.5　肌理设计

在肌理的构成形式上，不再局限为某一单项的构成方式，它是平衡、节奏、情感、重复等构成形式的综合运用，它存在于所有的构成方式之中，又独立于构成形式之外。肌理一般分为视觉肌理与触觉肌理，视觉肌理是物体表面特征的认识，触觉肌理是接触所产生的感受。

触觉肌理是物质的一种内在属性，由物质自身或由外界影响而产生，视觉肌理主要是指通过视觉对触觉肌理的一种心理感受，如照片和绘画，属于一种联觉作用。所谓联觉是指各种感觉在一定条件发生的相互沟通的现象，是由一种已经产生的感觉引发另一种感觉的心理现象。在构成方面，这种视觉肌理与摄影表现出的固有质感不同，

图 2-29 Dmitri Zavyazkin 设计的视频

它更强调在平面中的是触觉的感受，更重视平面表现自身的存在意识，体现插图等造型要素的存在感，利用各种工具，通过喷、撒、弹、印等方法创造不同的肌理表现。与平面中肌理的构成方式不同，动态影像的肌理主要体现在视觉肌理方面。由于其本身所处展示方式的不同，目前阶段下的动态影像大多不能带给人触觉上的感受，这是由载体所决定的。同样，虽然肌理是视觉经验积累的结果，动态影像也有着与平面构成中所没有的联觉作用，比如声音。

在视觉肌理方面，动态影像有两大类的表现方式：一类是与平面媒介相似的构成方式，另一类是与摄影方面类似的构成方式。平面媒介的构成方式即强调肌理本身的存在感，肌理就是点、线、面的集合，用肌理构成画面，通过肌理分割空间，肌理就是图形本身。另一类是将肌理附着于造型要素之上，就像一层皮一样包裹住造型元素，这种肌理联系与造型元素的趣味性，相当于给一个新物体赋予一个肌理，产生一个新事物，因此在表现上多采用摄影等方式，强调新元素本身的存在感与趣味性。

动态影像设计中，肌理的表现不单单存在于视觉表现之中，也存在与听觉之中，虽然缺少了触觉的感受，但通过肌理创造出一个不同于客观世界的世界，同时又将这个世界与客观世界联系起来，这种差异之中的联系，是肌理趣味性的本质，也是肌理的美感所在。

2.2.6 情感化表达

情感是人对视觉要素的一种心理反应，对客观事物的反馈。对艺术来说，情感化表达是艺术追求的目标，艺术作品将作者自身的情感融于其中，与受众产生共鸣，激发受众的情感，让受众在感受情感的同时产生美感，这是艺术作品的追求。在艺术的早期阶段，其作品往往趋向于具象，通过忠实描述现实环境，将受众带入画面所描述的环境之中，从而激发受众在此环境中的情感。随着时代的进步，现今的艺术逐渐脱离其具象表达的范畴，将现实中的元素提炼出来，用抽象的语言来引发观者的想象。这些抽象元素往往并不特指现实中的特定物质，但通过其位置、形态、虚实等组合方式，让受众将抽象元素与具象元素联系起来，产生情绪。这种方式通过调动大脑的思索，来激活脑部细胞，产生强烈的刺激，这是具象形态下的艺术所不能比拟的。正如罗素所说：严格地来说，看见东西的并不是眼睛，看

图 2-30 Ruslan Khasanov 作品

见东西的是大脑或心灵。大脑中产生的图像与心灵的共鸣往往比视觉所见的图像更加震撼，印象更加深刻。

在动态影像设计中情感化的产生其本质在于描述的作品是否能够唤起受众对其相似现实事物中的情感反映，而方法在于寻找视觉元素与现实事物之间的相似性。这种相似性可以是外形、环境，也可以是运动、位置。两种事物间的联系越直观，所呈现的作品越具象，越接近现实；联系越抽象，所呈现的作品也就越抽象。但无论是抽象也好具象也好，甚至是构建出一个完全脱离实际的空间来讲述故事，要产生情感，必须要让元素的某些属性与现实有所联系，与人本身在现实生活中所经历的能引起情感的事物有着密切的关系，只有这样才能将情感传达给受众。

2.3　剪辑的设计

2.3.1　剪辑的概念

剪辑俗称"剪接"，是影片艺术创作过程中最后的一次再创作，即将影片制作中所拍摄的大量素材，经过选择、取舍、分解与组接，最终完成一个连贯流畅、含义明确、主题鲜明并有艺术感染力的作品。"剪辑"的英文是editing，和"编辑"是同一个词。在德语中为"裁剪"之意，而在法语中，"剪辑"一词原为建筑学术语，意为"构成、装配"。后来才用于电影，音译成中文，即"蒙太奇"。这种借用说明剪辑是电影的艺术手段，影片的蒙太奇往往最后定性于剪辑台上。而人们在汉语中使用外来词语"蒙太奇"的时候，更多地是指剪辑中那些具有特殊效果的手段，如平行蒙太奇、叙事蒙太奇、隐喻蒙太奇，对比蒙太奇等。

从表面上看，剪辑是把完成的原始素材经过选择，按照一定的顺序，一个一个镜头、一段一段素材剪断之后再连起来，成为一个段落、一场戏。但实际上，剪辑师不但要将前期拍摄的视觉素材与声音素材重新分解、组合、编辑并构成一部完

整影视片，而且还需要对画面之间进行一些技巧的处理。剪辑师处理的最基础问题，是镜头与镜头之间的时间和空间关系。

动画的剪辑要点在于在前期要做大量的工作来确定镜头之间的相互关系，不必要的镜头制作会加大生产的成本。剪辑在动画片的视听创作中具有举足轻重的地位。作为动画片创作的有机组成部分，剪辑在动画的发展过程中应运而生，独立出现并逐步完善。同时剪辑艺术的进步，又极大地影响和推动了动画的发展。正确、合理、高明的剪辑，能够加强镜头与镜头之间的连接关系，构成合理的蒙太奇，控制并影响影片的节奏，能够增强画面的艺术表现力和感染力，提高整个动画片艺术品位。反之，错误、平庸、低劣的剪辑，就会减弱甚至破坏动画片的艺术表现力和感染力。

2.3.2　动画剪辑的特性

2.3.2.1　一般特性

剪辑本来是导演工作的一部分，而且是非常重要的部分。随着科学技术的不断发展，动画从早期的逐格绘画发展到现在的影视动画，剪辑的工艺越来越复杂，加上动画片表现手法的不断创新，导演的创作任务也越来越繁重，不可能再有时间，甚至未必有能力再去亲自操作剪辑设备并剪辑影片了，于是便逐步产生了剪辑专业人员：剪辑师和剪辑助理。剪辑师同摄影师、美工师、录音师一样，是导演的亲密合作者。剪辑是一项既繁重又细致的工作。一部动画片往往少则几百个、多则上千个镜头。画面部分有内景、外景，有搭制的景。同一景中的内容通常都是集中拍摄的，剪辑时要按照内容的顺序重新编排。动画片中的重要镜头因绘制或技术上的原因，往往要反修数次，剪辑时要进行选择。大部分的镜头都拍得较长，需从中寻找最为理想的剪接点。有些要做长短镜头交叉出现的画面，连续用在重复镜头上，需要在剪辑时分切成很多的镜头，再按照最有效的镜头顺序排列起来。

2.3.2.2 具体特性

1. 剪辑使镜头之间产生图形关系。
2. 剪辑使镜头之间产生节奏关系。
3. 剪辑使镜头之间产生空间关系。
4. 剪辑使镜头之间产生时间关系。

2.3.3 动画剪辑的一般方法

从镜头到场景、到段落、到完成片的组接，往往要经过初剪、复剪、精剪以至综合剪等步骤。初剪一般是根据分镜头剧本，人物的形体动作、对话、反应等将镜头连接起来；复剪是在初剪的基础上进行修正；精剪更为细致、准确，对镜头反复推敲；综合剪是在整个动画片所有的镜头都齐全、每个场景基本剪好后，在对整个动画片的结构和节奏做整体考虑的基础上进行调整和增减。有些镜头孤立地看是可行的，但与前后镜头连接起来看，会感到太紧凑或太松弛，这就需要通过剪辑加以调节。这关系到动画片总体结构和节奏的调节工作，通常是导演和剪辑师共同研究决定的。

1. 剪辑点、剪接点是连接两个不同内容的镜头之间的点。而剪辑师在连接两个镜头时要保证镜头的完整和流畅。因此，首要一点就是准确把握对镜头的剪接点。选择剪辑点时要对素材做细致地分析。作为动画片剪辑，总的来说是以动作为主，结合声音来处理镜头的组接。所以，动作点的选择和处理在动画剪辑中变得极其重要。在这里我们主要分析画面中运动连接的剪接点。

画面动接动分为两种：动作接动作、动势接动势。

2. 常用的画面组接方式。影视动画中的画面组接方式主要是为了突出不同动画角色的个性特征，使故事情节连贯、顺畅，使视听的时空关系更加合理，有较强的艺术性。常用的画面组接方式有四种，分别是："静接静"、"动接动"、"静接动"、"动接静"。这里所说的"动"是指运动性镜头，包括：推、拉、摇、移、跟、升、降等。"静"

是指固定性镜头。掌握这些画面组接方式对于我们很好地运用镜头语言、画面语言讲故事有很大的帮助。

3. 连贯性剪辑。即使动画是不需要现实镜头的，我们也不能否认在分镜头时期人们对于画面的描述是遵循一套特定的连贯性系统的。这个系统的目的是为了连贯而清楚地讲述故事，以有条不紊的方式叙述出角色之间一连串事件的发生。这个连贯性系统的基本目的是控制剪辑上潜在的不统一感，达到镜头与镜头之间的连贯。连贯性剪辑主要还是靠时间和空间上的安排来达到叙事上的连贯性。

实践应用：

课题：《LOGO 动画演绎》

以某个 LOGO 为基础造型，进行定格动画的动态演绎。

课程作业：完成一段 30 秒的动画。

课题目标：

培养学生对图形和动态的应用有个全新的认识，对动态图形的理解有所加强，能寻找出在动态画面中的动态结构相关的联系的图形，同时，这也是训练学生对形态，对时间把握的能力和对动态元素的理解的一种有效方法。

课题案例：

学生在训练中注重联想变形的系列性和巧妙性，思考如何设计两个或多个无关事物的变形衔接以及动画本质语言与图形元素之间的视觉体现，这既考验学生对图形本身的系列变形能力，又启发学生的动手能力及创新思维，设计出具有独特趣味的作品。

图 2-31　ECNU 的 LOGO 演绎邱成作品

第 3 章　材料动画

3.1　材料的运用

材料即形式定格动画所拍摄的对象（偶形、各种物件甚至人本身）按照事先设计好的动作不断摆出各种姿态并移动位置，当拍好的影像按照每秒 24 格的速度放映时人们就能看到原本不能活动的物体活了起来，成为一个个精灵古怪的动画形象。逐格拍摄技术使所有事物都在银幕上活灵活现起来，正是由于这样一种极具诱惑力的技术特性促使好奇的定格动画家们去寻找和采用新材料、新事物，按照不同的手法拍摄。由于不同的材料具有不同的特性和视觉感受，因而在动作设计和故事情节设计上都各有不同，效果也往往达到难以预料的新颖奇异。

动画家在新材料的探索尝试上可谓不遗余力。除了木偶、剪纸还有铁丝、沙子、盐、布片、泥、陶瓷、垃圾、水等，甚至还包括那些通过真人实拍和实物实拍所得到的画面素材。无论什么材料用于创作，都是用于模拟有生命的人或动物的各种动作与姿态的。如黏土动画，动画师装上可活动的骨骼和关节，这样黏土就可以随心所欲地改变形状并兼具一定的支撑性和牢固性，在保持整体造型不变形的情况下进行细腻地表演，达到比较完美的流畅性和真实性，模拟出真实世界中物体的运动方式。由于黏土本身的可塑性，这种材料所能表现的对象范围很广，运用专业的彩色黏土可以模仿各种人物、动物、建筑、工业造型等（图 3-1）。

图 3-1　材料的可塑性

3.1.1　黏土材料

　　黏土动画的成功很大程度上取决于前期的手工制作。在综合实验动画中使用黏土材料也会是一个不错的选择。黏土有着很好的伸展性以及可塑效果，通常会给观众以灵活多变的感觉，也能给人一种亲切感。由于黏土在表现形式上的多样化，它也成为综合实验风格动画场景设计中的"常客"（图 3-2）。1974年，美国动画导演威尔·文顿制作的黏土动画片《星期一闭馆》，片中美术馆内的艺术品在醉汉的眼中不断变化，时而变成说话的电视，时而变为抽象手臂雕塑。我们看到，在黏土材料的变形中，这些艺术品充满着生命力和活力。这部动画短片也向人们展示出黏土材料的多样性和超强的可塑性。

　　虽然黏土动画在制作上相当麻烦，但作为综合实验风格动画中的一员，它所展示出的魅力是无限的。2000 年由尼克·帕克和彼得·罗德出品的动画片《小鸡快跑》中接近真人的灵活表演，流畅的故事情节和足可以与任何电脑动画片相媲美的画面，都取得了很高的艺术评价。之后，尼克又制作了荣获 78 届奥斯卡最佳动画长篇的《无敌掌门狗——人兔诅咒》，这更加引起了人们对于黏土材料的重视。随后制作的《小羊肖恩》是一部在场景设计上更加完美，色彩应用也更为丰富，视觉效果也达到了顶峰的佳作，受到了众多黏土爱好者的追捧。在片中各种种植的蔬菜、农场摆设、房间物品、仓库都让我们体验了一把英国式农场特有的风情。

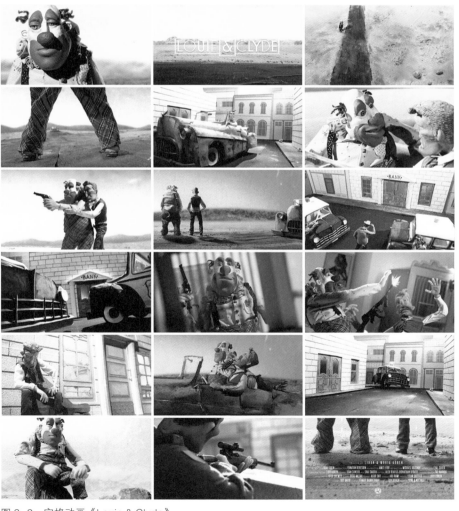

图 3-2　定格动画《Louie & Clyde》

3.1.2 木质材料

木材由于易于加工，成为人类最先利用的材料之一。材料本身的花纹和色彩具有不可复制性。独特的质地构造和丰富的加工手法，造就了这一材料独特的艺术美感，成为众多动画艺术家率先尝试的"材料演员"。

运用木质材料进行动画创作一般以木质材料为主制作角色、道具和主要场景，同时常利用布、橡胶、塑料、海绵和金属等其他材料作为辅助材料，通过雕刻、绘制、黏结等手法创作影片的角色造型、戏剧道具和场景。拍摄时，在角色关键部位，制定可以活动的关节，根据剧情需要进行调整动作姿态，底下用脚钉固定，防止出现位移，造成画面的抖动。在角色表情的处理上，

常使用"换头术"，即制作多个表情所需头像模型，根据剧情表情需要更替拍摄。运用木材制作的立体场景和空间更具有纵深感和立体感。自然木质材料自身的肌理美感所带来的亲切、真实、可视性触摸感更是独一无二，不可复制的。同时运用木质材料制作的动感画片吸收了传统的木偶戏剧，很快成为运用材料制作动画中一个相对成熟的门类（图3-3）。

中国木偶动画在一开始就具有良好的发展，产生了一大批优秀的作品。靳夕导演早在1963年创作的中国第一部大型木偶片《孔雀公主》就以其造型逼真、动作流畅、气势恢宏、场面复杂、角色表情丰富以及高潮迭起的故事情节所体现出的高超技艺震撼人心，赢得了众多好评。

图3-3 Part&Parcel 的定格动画短片《Balancing Blocks》

3.1.3　颗粒材料

　　颗粒动画一般以沙或者小颗粒为主，是以自然材料为创作主体的一种动画表现形式，不过沙子的特性决定了它不仅可以像黏土一样以立体的形态塑造角色模型，同时又具备了在自然形态下作为绘画材料在平面上进行绘画创作。

　　艺术家们在探索沙子这一材料艺术特性时，开发出了在有底光的玻璃上通过撒播沙土来绘制出影片角色和场景的创作方法。画面由于底光玻璃的印射而表现出了剪影般的艺术效果。又因为沙土的覆盖不均而表现出了浓密与稀疏的图像层次以及深浅有别、厚重与透明并存的黑白灰变化，沙土作为材料给予观众特有的历史沧桑感。同时沙子细腻轻柔的质感又有着浪漫自由的文化隐喻，这些都使沙土动画形成了比素描凝重，比版画轻柔和灵活的艺术效果。

　　来自匈牙利的世界著名沙画大师FerencCako用沙画的方式现场表演的"创世纪"引起了轰动。沙子随着音乐的节奏在FerencCako的手中流淌、聚集、分散，从模糊到清晰，从清晰到消失，消失之后又重新汇集成新的造型。沙土特有的视觉运动美感在这里得到了充分的体现（图3-4）。

图3-4　FerencCako的现场沙画

3.1.4 纸质材料

运用纸张作为材料制作动画，可以根据纸张的不同肌理及色彩采用剪或刻，甚至撕、折的方法创作出丰富多彩的艺术形象。中国传统的剪纸艺术和皮影戏为中国纸质动画创作提供了良好的艺术基础和文化支持。逐帧拍摄的技术使得制作方法也多种多样。

著名动画导演万古蟾吸取中国传统的剪纸艺术，以民间故事为题材于 1958 年创作的第一部剪纸形式的动画片《猪八戒吃西瓜》，一经出品就广受好评，这部作品还融入了其他传统艺术如传统戏曲的服饰，使其具有强烈的中国民间艺术特色，从此开创了以纸张作为材料制作动画的新方式。此后，《渔童》、《狐狸打猎人》、《人参娃娃》等作品都是这类材料性动画的代表。运用纸张作为材料进行创作的动画作品的角色、场景多吸收当地的民族艺术特色，以表现民族文化为主题，具有较强的地域性，体现了较强的民族特色。

现在人们运用纸的特别的表现力，结合后期的数字方法创作出很多优秀的作品（图 3-5）。

图 3-5 《Much Better Now》由 Phillip Comarella,Simon Griesser 2011 年联合导演

3.1.5 日常用品

随着科技的发展，也深化拓宽了人类在艺术领域中对材料的认识。20 世纪下半叶"让材料自己说话"的观念意识在艺术创作中几乎成了艺术家的一种自觉型创作。从广义上讲，没有什么材料是不可用的，大千世界，材料无穷无尽，一切存在的具体常见的日常用品也成为动画艺术家用来创作的主体。

著名动画巨匠捷克木偶剧开山鼻祖提尔罗瓜就将日常生活中的书、鞋、仙人掌等常见的生活物品进行拟人化处理，通过他们活灵活现的表现开创出动画艺术创作的另一片天地，他在其动画短片《书柜的世界》中让各色各样的书之间发生着许多妙趣横生的故事，让人禁不住眼前一亮。

动画导演们用我们非常熟悉的日常生活材料创造出了完全陌生新奇的动画画面，用真实而又客观的物件，表达了抽象而又深刻的含义。这些现实中形形色色的材料，进一步揭示出动画创作的基本规律：从生活中来，到生活中去，运用丰富独特的想象力，任何材料都能成为表达思想的动画创作素材（图 3-6）。

图 3-6 彩色铅笔的定格动画

3.1.6 水性媒介

人们使用的颜料是以水和油溶性材料为主的。其表现技法自由、流畅，可产生轻快、透明的效果，彩画作为绘画艺术的一种语言形式，具有自身的审美特性和表现形式。从技术化的创作过程考察，是将透明和半透明的水质材料经水调和后，作画于透明玻璃或者纸上。

因为水的流动性、不可逆性形成了彩画千变万化的、不可重复、明快流畅的审美个性。水质颜料的透明性，形成了彩画透明、轻快、水色淋漓的美学效果。以其质地的粗细及吸水性的差异，作画时用水量的多少及干湿变化，显示出多彩变幻的肌理效果。因此，使彩画的审美表现提高到一个唯美主义的境界（图3-7）。

图3-7 《Russian Railways》的油彩定格动画

3.1.7　复合材料多元化

当单一材料制约了艺术家进行艺术表达时，复合材料或者说多种材料和多种艺术表达的综合运用就成为了一种必然选择。每一种材料都有其属性和创作的优点，当单一的纯粹性不能表现更多和更广的创作主题时，动画艺术家便开始尝试综合多种材料进行艺术表达。其主要表现在运用各种不同材料进行混杂交融，运用统一于合理的风格造型中，以及通过镜头的蒙太奇方法将众多不同意义的符号化材料，重新进行归纳展示。从易于加工的黏土、木材、铁丝、纸张到本身较难变形的金属、玻璃、食物等材料都成为了动画艺术家进行创新尝试的表现语言。这些复合材料的多元化应用丰富了实验动画艺术创作的手法，给予艺术家更多发挥创造的空间，促进了整个动画艺术的发展（图3-8）。

图 3-8　《Easy Way Out》Darcy Prendergast 导演的真人定格

3.2 声音的构成

动画片中的声音是由语言、音乐、音响三个基本元素构成的。这三个元素之间的关系是密切的，是互相配合、相得益彰的，动画片也不例外。

3.2.1 语言

现实生活中，语言是人类唯一完善的交流工具，是指人在表达思想和喜怒哀乐等感情时所发出的各种声音，包括言语、歌声、啼笑、感叹等。语言在电影里是反映现实生活的重要手段之一。语言除了具有表达逻辑思维的功能外，还因其音调、音色、力度、节奏等因素而具有情绪、性格、气质等形象方面的丰富表现力。语言是塑造人物形象、刻画人物心态、表现人物情绪的重要手段。同时，语言也是角色之间以及角色与观众之间进行交流的重要手段，它能够最直接、最迅速、最鲜明地体现出角色之间的关系，并带动剧情的发展。

在动画片中，语言的主体得到了无限的延伸，无论是客观世界存在的还是主观创造出来的物体，都可以具有语言的功能。一只会讲话的小猪，一张会哭的桌子，一块会发怒的橡皮……只要你能想得到。语言的音色也是无限的，可以是男声、女声、童声、金属声，甚至是组合声。语言的内容可以是有实意的，也可以是无实意的。例如，在捷克的动画片《鼹鼠的故事》中，小鼹鼠的语言全部是由"咦、呀、哦、阿"等无实意的语气词构成的，不仅不妨碍观众的欣赏，还增添了无尽的童趣。总之，语言的功能在动画片中得到前所未有的发掘。

这种创作无限的自由向录音师的想象力提出了挑战，独白、旁白、内心独白、解说、音响等元素互相结合，融为一体。

音乐在影片中的作用主要有：

1．概括影片的主题思想，表达作者对影片内容、人物、事件的主观态度；

2．抒发感情；

3．渲染气氛；

4．描绘景物；

5．加强戏剧性；

6．加强影片艺术结构的连贯性和完整性。

音乐作为电影声音的一部分，以它所独特的艺术表现形式和作用来达到电影整体所要表达的效果，很多动画片中少用甚至不用对白，因此，音乐的作用非常突出。音乐经常被用来代替对白和音响，借以渲染气氛、强调角色动作、解释画面内容。音乐要求节奏和速度，动画片的制作也有着严格的时间要求，于是共同时间尺度使得音乐和画面保持精确的同步成为可能。动画片音乐一般具有夸张性和喜剧性，滑稽动作和音乐精确的吻合会产生一种令人兴奋的喜剧效果。

3.2.2 音乐

电影音乐是指专为影片创作、编配的音乐，是一种艺术载体，它是声音中最早进入电影的。在无声片时代，音乐就以现场伴奏的方式，来渲染故事的气氛，帮助观众解读画面内人物的情绪。随着有声电影的问世，音乐逐步加入影片内部，成为电影综合艺术的一个重要元素。电影音乐具有一般音乐的共性：善于表现感情必须通过听觉来感受，展示形象需要时间等，但又有其自身的特性，它的创作构思以影片的思想内容、艺术结构为基础，音乐听觉形象与画面视觉形象以及语言相配合。

3.2.3 音响

音响是影片中必不可少的组成部分，是除语言和音乐之外电影中所有声音的统称。

音响通常被分为下面几类：

1．动作音响。由人或动物的行动所产生的声音，如人的走路声、开关门声、打斗声、动物的奔跑声等。

2．自然音响。自然界中非人的行为动作而发出的声音，如山崩海啸、风雨雷电、鸟叫虫鸣等。

3．背景音响。如集市上的叫卖声、战场上的

喊杀声等。

4. 机械音响。因机械设备运转而发出的声音，如汽车、轮船、飞机的行驶声、电话铃声、钟表的嘀嗒声等。

5. 枪炮音响。各种武器、弹药所发出的声音，如枪声、炮弹、地雷的爆炸声等。

6. 特殊音响。人为制造出来的非自然音响或对自然声进行变形处理后的音响，这类音响在动画片中运用较多。

音响在影片中能够增加生活气息，烘托气氛，扩大视野，赋予画面以具体的深度和广度。在电影创作中，音响不只是重复画面上已出现的事物，而且是作为剧作元素纳入影片的结构中，成为艺术创作的手段之一。随着现代录音技术水平的日益提高和人们艺术观念的改变，音响不仅已经成为电影声音中不可忽视的元素，而且还是二元素中最有创造力的。正如吉甘所说："只要重视音响，精心运用音响，声音所产生的感染力，有时并不次于可见的视觉造型。"对于动画片来说，音响的艺术功能不仅仅在于它能增强影片的生活感和真实感，同时通过对它进行夸张变形处理使它与画面相配合，将会得到出人意料的效果。音响的真实性用来认同画面的高度假定性，使虚拟的动画世界变得真实可信。

语言、音乐、音响是动画片中声音元素的基本组成，各种声音元素应该有目的的选择、有组织的运用，才能产生创造性的构思、创造性的艺术。

3.2.4　声音创作手法

3.2.4.1　夸张变形

夸张变形是指对动画角色声音的音色、音调、语气、节奏进行夸张变形的处理手法，使声音具有一定的形象特征，符合角色的性格、情绪、气质以及特定的场景，或用来强调特殊的动作效果。

声音形象的产生与人的各种感官印象之间存在着的相互联系是分不开的。在《美女和野兽》(The Beauty and The Beast) 中，为了符合野兽出身高贵的气质，选择了磁性且低哑的声音作为它的代言人，而野兽脾气暴躁的性格，则在原有声

音的基础上提升低频，并且还混入了野性的咆哮声，对野兽的语言音色进行了变形处理，这样野兽暴躁却又不失优雅的声音形象就被树立起来了。

动画片本身就具有夸张性的特点，所以这种夸张变形的手法是它最常用的声音创作手法。哄小袋鼠睡觉，发出的是摇椅"咯吱咯吱"的声音；被小美人鱼撒了一头灰的管家用手绢擦鼻子上的灰尘时发出的却是擦皮鞋的声音；小蟋蟀被木须龙当作闹钟，每天时间一到就会发出"叮铃铃"的声音，叫醒赖床的花木兰。这种令人惊叹的机智和想象力正是动画片最吸引人的地方。迪士尼出品的动画电影《虫虫特攻队》(ABug's Life) 更是把声画对位发挥到极致。在昆虫"城市"中，各种昆虫川流不息，并且配以人类城市中的汽车声、刹车声、商店的音乐声，仿佛真的到了一个拥挤嘈杂繁忙的城市。录音师为了表现昆虫世界的拟人化，精心设计了很多细节，如用飞机的轰鸣声来代替蝗虫飞行时发出的声音，好像轰炸城市的机群；蚂蚁用蜗牛壳吹出的是报警的号声；种子撞在一起发出的是礼花声；雨滴落地是配上呼啸声的炸弹爆炸声。声画对位的运用不仅加强了昆虫世界的真实性，同时还增添了影片的趣味性和欣赏性。

3.2.4.2　声画对位

对位原是音乐术语，是指两个以上相对独立的旋律声部结合为和谐统一的整体。在这里是指声音和画面没有必然关系，根据神似或者形似的关系结合在一起，产生一种强烈的幽默效果的创作手法。

谈起动画片中的声画对位，便不能不提到沃特·迪士尼。沃特·迪士尼可以称为世界上第一个使动画片形成如此丰富多彩而又有无穷表现力的艺术大师，他不遗余力地发挥音乐和音响在影片中的作用，使音乐音响和画面的结合产生一种新的喜剧效果。在《骷髅舞》中，几个骷髅随着乐曲跳起芭蕾舞，这些骷髅把四肢脱下来，用胫骨敲着他们干瘦的胸膛，发出"叮叮当当"的钢琴声，使影片产生强烈而有趣的节奏，创造了别开生面的形式，开创了美国动画片的风格特征。钢琴的急速琶音是猫和老鼠追逐与逃跑的急促脚步；鼓声和镲声是他们的剧烈撞击；小提琴的快

速滑奏则是种种令人捧腹的滑稽动作；袋鼠妈妈轻轻地摇着是指用各种各样的图形、画面及其运动来表现动画片中音乐的手法。

3.3 创意的表达

3.3.1 什么是创意

创意，创出新意，也指所创出的新意或意境。百度百科对创意的解释是："创意是对传统的叛逆；是打破常规的哲学；是大智大勇的同义词；是导引递进升华的圣圈；是一种智能拓展；是一种文化底蕴；是一种闪光的震撼；是破旧立新的创造与毁灭的循环……"简而言之，创意就是创立一个新主意。这个新主意带有两个明显的特征：一是新颖性，二是初始性。通过创意创立的东西都是新颖的，都是突破前人的。创意的结果必须是新奇、惊人、震撼、实效。

动画创意，是按照一定的科学方法、流程，依据动画镜头语言和角度进行视觉表达的"思维活动过程"。动画创意是动画创作人员根据生活题材实现与受众沟通的艺术思维活动及创造性的构想（图3-9）。

图 3-9 一组关于手指角色的创意

3.3.2　动画创意的具体表现

3.3.2.1　题材的创意

题材的创意来自编创人员的丰富想象力。它是以独特的思维视角，将新的创作元素与原有的素材进行整合，形成全新的故事内涵，产生令人眼前一亮的观赏视野（图 3-10）。例如，美国动画片《花木兰》，其素材来自我国古典民歌《木兰辞》的传说故事，经过加工处理后的题材，剔去了带有封建色彩的忠孝理念，使故事本身更加丰富，更富有时代感。

图 3-10　hyunjoo song 根据童话小红帽改编作品

3.3.2.2 表现风格创意

动画作品取材于神话、童话、民间传说和文学作品，环境描绘、人物面貌、性格特征都是对优秀传统文化的借鉴和对本土现实生活的提纯。

其中的水墨、剪纸风格的表现形式，创造出人们喜闻乐见的动画形象，表达了民族的思想感情，达到生动、强烈的艺术效果（图 3-11）。

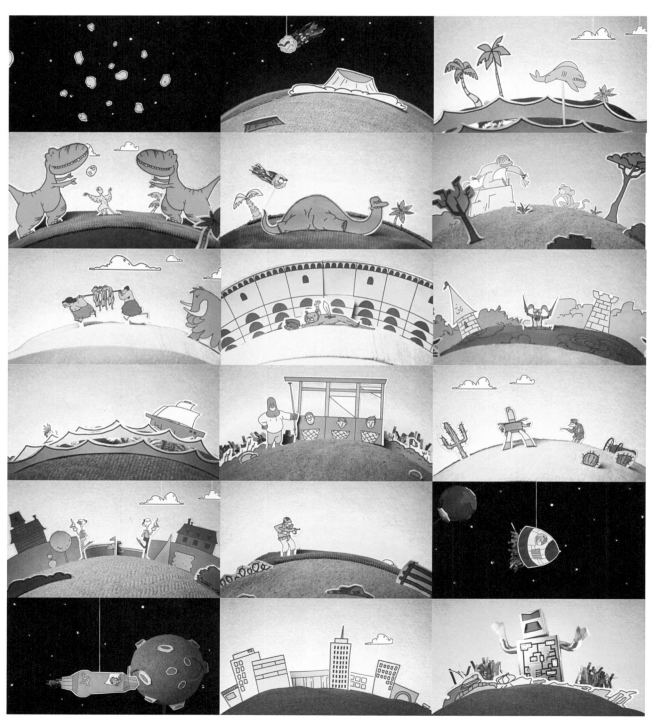

图 3-11　用定格动画展示世界历史

3.3.2.3　故事情节创意

情节是故事的基本单元。任何一个故事的讲述都是通过一个个情节的合理串接来完成的。如何将故事讲得精彩，引人入胜，让人们观赏之余回味无穷，成为动画创意需要研究的重要课题。故事情节创意可以通过对旧有事物、旧有理念、旧有艺术形式和表现模式等重新复活的方法使之焕发出生机勃勃的生命力。这种创意最为闪光之处，就在于以全新的审美视角来重新演绎动画故事的传统的叙述方法、编排模式和类型套路（图 3-12）。英籍荷兰艺术家迈克尔·杜多克·德威特推出的实验动画短片《和尚与飞鱼》是一个活泼生动的故事，该片只有短短的几分钟时间，以其简洁清新的艺术风格、隐喻的主题思想、精巧的细节刻画和完美的影音效果，给观众留下了深刻的印象。

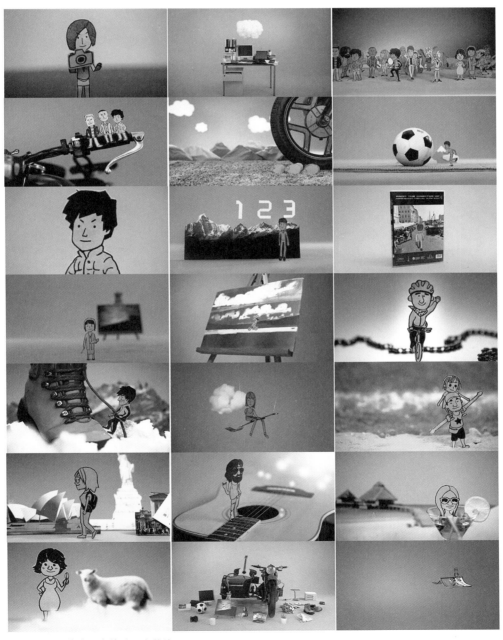

图 3-12　马蜂窝网定格动画宣传片

3.3.3 动画创意的方法

1. 独特的主题事件

在表达主题事件内涵的时候，要突出特色，让人有一种独树一帜、耳目一新的感觉。

2. 多向的思维方式

动画创意要敢于打破常规思维的定式，采用反向思维和逆向思维的办法，从事物的相反方向提出假设，从不同的角度观察事物，依据事物间的对立关系构成联想，从中获取一种前所未有的视觉形象。

3. 新颖的表现手法

表现手法同样制约着动画艺术质量的高低。创作者要围绕新的艺术形象寻找新颖独特的表现方法，采用与众不同的意念传达去刺激和打动观众。

4. 多种镜头语言的灵活运用

镜头语言是强化动画的特性、增强感官的愉悦、丰富影片内涵的有效手段。只有通过错位、变异的镜头语言，才能在视觉上给观众强烈的震撼效果。

图 3-13 《Luminaris》Juan Pablo Zaramella 真人定格动画作品

3.3.4　动画创意的原则

1. 独创性原则

独创性是动画创意的基本原则。它主张独辟蹊径，勇于标新立异。用"敢于抛弃"精神，激发自己的思维，从而实现"人无我有"的结果。

2. 实效性原则

动画创意能否实现促销的目的，取决于动画片的传播效率，这是动画创意的实效性原则，也是动画创意的出发点和落脚点。动画创意应从动画的受众群体着手，并将相关的信息元素（如受众心理、传达方式）进行最佳组合，在主题的创意与表现手法的创意之间寻找到最佳结合点，从而实现传播者和接受者双方的互惠共赢。

图 3-14　Jose Mendez 定格动画作品

3.3.5 动画创意的作用

创意，就是一个新主意。正是这个新主意，推动了人类社会的发展。没有创意就没有人类的诞生。类人猿通过对制造石器创意，实现了创造石器的成果。石器的出现，标志着人类的诞生。没有大量石器就不会有人类在动物世界的胜利。人类在创造了石器之后，又创造了铜器、铁器，创造了各种工具和机器，创造了各种技术和产品，创造了各种文化与体制等。这些都是人类智慧与人文精神的结晶。动画创意是文化创意的一部分，是推开动画之窗、张扬动画艺术的基本手段。随着我国国民经济的发展和人们生活水平的提高，传统的国产动画难以满足现代审美的需要，特别是动画低幼化特征更难满足成年受众对动画艺术欣赏的渴望。要造成在不同人群中共同产生着对新奇的渴望，对美的感悟，对幽默的欣赏，对悬念的期待，靠的就是动画人不断地去放飞梦想。

图 3-15 以立体书为创意的定格动画

创意就是要突破常规，颠覆逻辑。它演绎的是一个创造性的思维过程，展现的是一种表现能力。一个好的创意，首先是应该具有原创性，开发出来的应是未曾用过或未被引起注意的新元素或用新颖的思维来表达主题、内涵，以引起观众的兴趣，从而使观众产生一种行动。同样，动画创意就是要在影视语言的基础上，以新的元素、形式、手法来表现主题的内涵，使作品具有生命力和刺激性，引起观众的注意，从而引导观众或改变观众的观念。

3.4 音乐视觉化

视觉音乐有时也被称为"彩色音乐"。维基百科对视觉音乐的定义是：借用机械设备、艺术家的诠释或电脑数字技术来将音乐转换成视觉形式

的方法或手段。在视觉音乐的图像创作中使用了音乐结构，其实现方式包括视觉音乐装置、电影、视频或计算机图形等。

视觉音乐图形是视觉音乐创作中的图形方面的研究，即通过给抽象的音乐赋予形式和代码，将一系列音符的现实声音和内心声音进行特殊的视觉实现，并要求图形在特定的时间对音乐的特定情感进行表现。实现声音现象的物质转换。视觉音乐图形建立在视知觉基础上，遵循视觉传达设计的原理，运用图形的形状、色彩、质感在时间和空间上的变化带来的视觉刺激与音乐的节奏韵律和情感进行匹配。

3.4.1　拼贴式：插画图形设计

随着时代的发展，我们感受到了科技对思维的拓展。拼贴是视听艺术共同热衷的创作手段，

最早提出于现代抽象绘画艺术中的拼贴已经延伸到很多领域，在现代设计和现代电子音乐中更是运用广泛，并且手法相似。拼贴技术使设计突破平面的界限，它不是简单的材料的混搭，而是作为一种创作态度赋予作品更深的内涵。进入数字时代，计算机的帮助更是为设计师的拼贴想象提供了无限的舞台，在平面设计中，运用拼贴手法可以使图形脱离写实，产生奇异效果的同时更获得了新的意义。

平面设计中元素的混用、顺序切换或是复制粘贴如同电子音乐制作过程中的声音采样和混音处理，"异形同构"或"异质同构"得到了尽情的发挥。拼贴在打散重构间使得无声的视觉设计作品获得了感知、想象的冲击。传统与现代，自然与机械，这样的拼贴组合在视听艺术中都不陌生。

图 3-16　newbalance 广告　余五弟制作

3.4.2 序列式：程序图形技术

科技的发展慢慢使人类的生活环境发生极大地变化，人们每天生活在与昨天不同的地球上。同时，人们通过科技不断地向世界展示着令人惊奇的一面：太空宇宙的奥秘、微观世界的结构，以及植物生长的规律。人们日常生活环境中也不再有鸟群、溪流、树林、牛羊的自然天籁，而换成了建筑、仪表、电气、车队的机械交响。所以，人们无法再以以往的态度去认识世界，也受到激励而通过实践和理论的研究去挖掘科技时代的审美价值，为了改善人们的生活开始关注脱离华丽的"理性美"。

在视听艺术创作中，序列形式先运用于音乐。序列主义音乐是西方现代音乐的重要流派之一，随时代发展在电子音乐中得到了进一步的运用，主要是将音乐的各项要素（也可称为参数）事先按数学的排列组合编成序列，然后通过计算机输入到电子合成器中，使节奏、力度、密度、音色、速度等形成一定的序列。当科技环境在人们内心构建新的景象时，设计师和音乐家都学会了运用科学的思维结构和数理的方程定律去描述它。现

代设计开始应用电脑计算的方式对待形状、色彩、体积、空间、时间和运动的问题。从某种意义上讲，这类将图形作为函数的非线性参数化设计在力图打破原有的图形体系，并发现图形创作存在更广阔的领域。平面设计师运用计算机语言和最新科学定律去发掘图形的新结构和新组织，它们不再描绘具体的形象，而是致力于揭示某种暗藏的生命规律和不断演变的生命形态。

序列式的图形创作需要计算机图形软件功能或者计算机语言的辅助，例如openGL、openFrameworks等软件是目前视觉音乐设计师和媒体艺术家们常用和尝试到的。序列式图形设计，通常以单个图形为母体进行序列变，之后形成如多肽链中氨基酸般很强节奏感和秩序感的排列方式。与音乐和数学不同的是，元素之间的顺序在图形设计中不太重要，它可以随需要进行解构和重构；但图形母体的细微变形则会带来"蝴蝶效应"，它会以微差或序列化的形式进行渐变，所以美的图形需要建立在和谐的比例和尺度之上。序列图形往往如同神秘有趣的莫尔斯电代码，成为表达内容观念的代码，平面设计和现代音乐创作中都曾受到莫尔斯电码和莫尔斯信号音的影响。

图 3-17

3.4.3　偶然式：动态图形设计

偶然也可以称作随机，在音乐创作中为即兴创作，音乐家完全跟随自我感觉临场演奏来表达当时的情感。视觉传达设计需要通过作品来准确传达设计观念或内容，似乎不应该存在绝对的偶然性，然而数字媒体时代的来临使这种随机性图形成为可能，新的媒介带来新的传达和接受方式，例如平面设计、新媒体或多媒体设计中的动态图形设计 (Motion Graphics)、动态标志设计、互动艺术设计等。运用计算机语言设置图形运动、变形的随机性，当观众或其他因素参与互动时，会得到不同的效果。

图 3-18　Kim Pimmel 作品

实践应用：

课题：《视觉音乐动画》

以一段音乐为背景，通过不同材料的动态画面表达创造者对音乐的感受。

课程作业：完成一段 30 秒的动画。

课题目标：

直接动画的方法快捷而随意，鼓励尝试片段性地组织剧本结构，且不画故事板。用图像或文字随时记录想法。可以通过快速拍照、速写、插画、拼贴等方式记录每一刻思绪，最后在素描簿或者相机里将素材组合起来。其作品带着视觉记忆的意味，从头到尾都是模拟类比与象征，借助形状、连续发生的动作和声音效果，用意想不到的方式重构日常化的事物。这样呈现的视觉动态极具共鸣，其中的大量思考也是显而易见的。

课题案例：

图 3-19

从图中可以看出，创作者使用了"直接"的方法制作动画，凭借对图形直觉性的动态联想，通过系列图形变形的过程创造出各种无法预期的视觉衔接效果，给观众带来惊喜和新鲜感。短片中丰富而抽象的图像动态与具有迷幻色彩的音乐编排相得益彰。此类课题练习过程中，最惊喜的是让临时脑海中出现的灵感完全渗透进片中，自由而不拘束，整个创作周期一直处于设计和思考的状态中。

第 4 章　性格的塑造

4.1　偶造型的设计

动画角色是动画片中的演员，他们负担着繁重的表演任务，不过和真人演员比起来，他们的表演有很多的不一样，如动画艺术家科尔所说："做动画的人是像上帝一样在创造世界"，而实拍的电影是在捕捉现实。一语道破了动画的本质在于创造，而不是复制和捕捉。人们在动画的世界里找到了梦想，展开了无拘无束的想象，动画角色不是模仿真人的形象，往往是通过夸张、象征的艺术手段达到表现的效果。

图 4-1　Noa saden 用各种在自然里找到的材料制作了这些种子精灵

4.1.1 动画角色设计的方式方法

概括其实就是对一个原型形象进行归纳和总结，但并不是随意的，这一切都要从图形学的方面来考虑。平面构成的原理大家都是熟悉的，其与形象概括的关系是紧密相连甚至占有指导性地位。但卡通造型设计对形象的概括并

不是想当然的。他充满理性，遵循一定的设计规律和原则，对每个细节进行安排和处理。动画角色对概括的需求便是使画面尽量简化，有利于复制但不至于过于简单，因此，既要简化画面，又要使其具有一定的变化。简化与变化，他们是一对矛盾，设计者要尽量使这对矛盾得到相应的调和（图4-2）。

图 4-2 Quail Studio 制作的 Barbatonics 的玩偶

4.1.1.1 简化的一般方式

动画角色设计与一般卡通角色设计最大的区别在于其易复制性，平面卡通角色为了追求画面的观赏性，尽量表现细节。而动画角色是为了提高工作效率而要使其尽量简化。从平面造型上讲，如果我们对一个动画角色进行分析，我们可以基本归纳出自然形象的几何概念形。比如头部可以归纳成圆形，身体归纳成三角形，腿为柱形，脚为长方形，这些形态特征是自然形象的基本特征。各种不同的几何概念形都有其不同的特质、视觉效应，比如圆形就给人以活泼、有张力的感觉。我们应该充分利用这些特质来创造完美有个性的卡通形象，比如米老鼠的形象，他的头部正面形象就是三个圆形的组合。除了给人活泼可爱的感觉之外，几何形状特征也是角色识别的一个重要标志，就是角色的个性。

图 4-3　Malin Koort 设计作品

4.1.1.2 变化的必要性

概括自然形象而绘制成卡通形象除了简化外，还有一个必要的工作就是变化。没有哪个动画角色造型是单一的、单纯的几何形组合，而是由不同的方形、圆形或者其他几何概念形组成的。一个角色的脸也许是个大的圆形，但是他里面又可能带有方形。此外，变化是指全面的变化，除了面的变化，还有点的变化、线的变化。只有在造型上全方面地寻求变化，才能够在简化的前提下，创造出更多的可视性，在动画表演中能有更强的表现力。

图 4-4 Danielle Pedersen 设计的小动物

4.1.2　角色形象设计中的变形与夸张原则

4.1.2.1　夸张变形的必要性

在进行动画角色形象设计的时候，我们的原型物往往是动物或者静物。而角色表演的手段都是拟人化的。所以，我们需要对原型物进行变形，使其适合表演的需要。大多数时候，我们需要把他们"拟人化"，使他们能够像人一般的表演，像人一般具有人的特点。如果原型是人的话，我们就要着重于用变形来表现他的性格特征。

图 4-5　Philippa Rice 设计

4.1.2.2　夸张变形与角色人格特点的结合

动画角色形象都是具有人格特点的，只有这样才能使他们与观众产生交流。我们需要把他们的精神气质、心理调整表现给观众，所以，需要我们创造出具有个性的角色形象，因此，我们该把这个形象变形为表现个性的外形。

图 4-6　tirelessartist 设计的人偶

4.1.2.3 夸张与变形的关系

在对一个原形变形的过程中，我们需要考虑到它的结构特征。拟人化不但是具有人格特征，还有人的形态特性、动作表情特征，尽量使其能够遵循人类的表演艺术套路。但是这都不是绝对的，比如《狮子王》，其中的角色拟人化更多的是表现在表情特征上。夸张往往和变形是同时进行的。动画角色的设计是为表演服务的，是为了表现角色的性格特征的。应该使那些最能出效果，最能表现角色特点的地方更突出，比如日本美少女动画的主人公们都有着夸张的大眼睛，美国的米老鼠有着夸张的大耳朵，还有唐老鸭夸张的大嘴巴。夸张与变形除了更好地表现角色之外，带来了更多的可观赏性与趣味性。动画角色设计的一般原则和方式基本都遵循了"概括、夸张与变形"，但并不排除会有其他的因素对角色的设计产生影响，比如故事的情节设定、社会影响等。在动画角色设计的实际工作中我们需要更多的经验积累。

图 4-7 俄罗斯卡通造型设计

4.2　制作角色

4.2.1　角色的设计

除了剧情、受众定位、艺术风格、制作成本等塑造角色时需要考虑的因素以外，定格动画由于其制作工艺的特殊性，还需注意以下方面。

4.2.1.1　尺寸

手工制作的偶型的尺度是一个重要的因素。由

于拍摄上的局限，偶的造型不宜过大，因此必然给设计带来一定的限制。通常角色不能设计得过于复杂，细节也不宜太多。当然设计的简洁不等于简单，简洁的人偶往往体现出一种质朴之美。此外，复杂的人偶设计制作起来会大大增加难度，也会导致预算增加。出现在同一镜头中的角色之间的比例也不能相差过大，一般情况下，尺寸不超过 50 厘米。主要的角色会制作几种尺寸，除去标准的还有缩小一半的，主要用于一些专门的远景拍摄。

图 4-8　Cassidy Wingrove 设计人偶

4.2.1.2 空间可成立性

除了剪纸动画，定格动画里所有的环境通常都是实物性的。因此，角色塑造必须注意其空间的可成立性。首先，角色的运动基本是遵循真人的活动规律的，在二维动画里常见的为了更加生动表现角色运动时所运用的肢体夸张与变形的表现手法，由于工艺上的限制，在定格动画里比较难表现。同时，角色和场景之间的空间关系也较二维动画更为严格，一些利用视错觉形成的二维平面中的矛盾空间，在定格动画中就很难实现。

图 4-9　Drew Shields 设计的角色造型

4.2.1.3　材料与技术

定格动画最大的特点就在于它对材料的运用，在它的故事里，角色、道具和环境都是手工或半手工制作出来的，其材料和使用材料的技术是定格动画的核心所在。目前来说，偶动画依然是定格动画的主流，如《小鸡快跑》、《人兔的诅咒》里的角色是黏土偶，《僵尸新娘》里的偶是综合材料制作的。所有可以动的角色都需要制作骨骼，没有完美的骨骼也就没有完美的运动。骨骼通常是由铝材或钢材做成的，也有用电线或塑料制成。但无论选择什么材料，首先要考虑到坚固和不易损坏。定格动画片对于骨骼的要求是：无论模型被摆弄成什么姿势，骨骼都可以"停住"并保持那个姿势。哪怕只挪动了一点点，也会导致无法正常拍摄。除此之外，还要能够顺畅地变换每一个动作。因此骨骼的制作必须为角色设置每一个主要关节（包括嘴巴开合的骨骼关节类似的细微之处）。因此，在定格动画里设计需要运动的角色时，必须考虑到骨骼的设计和在内部的安装情况。过分纤细的角色内部安装骨骼就有一定的困难。有了骨骼角色就可以动起来了，但是要让角色的表情丰富多彩就不那么简单了，因此一般定格动画里尽量避免复杂的脸部肌肉运动，这一点在设计角色时就要给予充分的考虑。

图 4-10　意大利艺术家 Gianluca Maruotti 设计的人偶造型

常用的方法是根据不同的表情置换眼睛、嘴巴甚至整个头部。骨骼组装好后就是角色躯体和外皮的制作,之后再为其穿上衣服、鞋子并化妆,就像在为真人打扮一样。角色的外装饰直接展现于观众的眼前,材料的选择显得尤为重要。不同的材料有不同的质感,除了要和剧情需要及角色性格相吻合之外,还需考虑拍摄的因素。

定格动画里其他一些艺术形式如木偶、提线偶、折纸形象等因各自不同的工艺要求,都有其专门的技术与材料的运用。因此,设计定格动画的角色必须考虑周全,较之传统手绘动画,现实中的材料是否可以传达设计,制作工艺是否支持,都是制作角色成功与否的关键。综上所述,定格动画除了一般动画片对角色塑造的要求外,还有很多自身的特点。这就要求在塑造角色时要扬长避短,充分发挥偶动画的真实感和材料选择的多样性的优点,充分发挥手工制造的无限可能性,不断创造新技术,这样才能创作出更优秀的定格动画。

图 4-11 Dimitri Kaliviotis 设计的机械人偶

4.2.2　角色的制作

定格拍摄偶形动画是一种每拍摄一格画面调整一次偶形姿态的特殊类型摄影技术，而能够改变姿态的偶形是逐格动画片拍摄的核心，偶形的制作品质是逐格动画片能否成功的决定性因素之一。

作为一种有着近百年历史的传统技艺，为拍摄逐格动画影片所制作的偶形。其制作工艺和所使用的材料五花八门，按照所用骨架类型来分，可将偶形分为传统偶形和专业偶形两种类型；而按照制作偶形所用的材料和工艺来分，又可以区分成黏土偶形、布绒偶形、竹木偶形、折纸／剪纸偶形、泡沫橡胶偶形、金属机械偶形、塑胶偶形等不同种类。

大致来说，黏土偶形、布绒偶形、竹木偶形、折纸／剪纸偶形等属于传统偶形范畴。这类偶形有着悠久的历史，我们所看到的大多数逐格动画短片所用的都是这一类偶形，而泡沫橡胶偶形、金属机

械偶形、塑胶偶形等则属于专业偶形范畴。之所以称为"专业偶形"，是因为这一类偶形的外观造型相当精致、逼真，而且较为坚固耐用，能够承受拍摄逐格动画影片过程中长时间的动画操作。然而制作此类偶形费用也是非常高的，因此，一般只能应用在高成本的逐格动画电影、系列电视片或者某些影片的特殊视觉效果镜头中。这些形形色色的偶形在材料和质感上各有特色，因此在影片中呈现出各自不同的表现风格，也创造出了各具特色的逐格动画影片。

在实际的影片拍摄中，所用的偶形的尺寸差异很大。根据拍摄实践中总结的经验，若要想确保影片画面有足够逼真的质感和细节，偶形所需的最大比例尺约为 1∶6，这是能保证偶形有足够的视觉细节的最小尺寸。就人物偶形而言，拍摄逐格动画影片所用的偶形尺寸通常会在 6 厘米～50 厘米之间。有时为了能拍摄大特写镜头，可能需要制作偶形的大比例的局部模型。

图 4-12　Bernardo Marinho 制作的角色模型

4.2.2.1 偶形的骨架构造

与摆在商店货架上的木偶或洋娃娃不同，拍摄逐格动画影片所用的偶形的肢体都必须能够自由活动，各个关节的枢轴不仅要能够方便转动，还必须具备恰当的阻力，这样在胶片曝光时它才能保持动画师所设置的姿态静止不动。因此，用于拍摄逐格动画的偶形的构造是相当复杂的。不论是传统偶形还是专业偶形，其基本构造都是由骨架、固定装置、填充材料、表面覆盖材料、服装、道具和附件等几部分所组成的。其中骨架是偶形制作的基础，承担着支撑偶形重量和维持造型的作用；同时骨架还必须具有相当的灵活性，能承受频繁的弯曲伸直等变形。因此，偶形中最复杂，也是最昂贵的部件通常就是偶形的骨架。

传统偶形和专业偶形的本质区别就在于偶形所使用的骨架类型不同，而骨架构造通常分为简易骨架和专业骨架两大类。

1. 简易骨架

简易骨架因其有着造价低廉、制作和操作简便等诸多优点而被专业动画师、学生和动画爱好者广泛采用。这类骨架在逐格动画片的制作中最为常见，通常被应用在逐格动画短片中，有时也被应用在电影中不经常出镜的偶形角色上（图4-13）。

简易骨架所使用的主要材料是金属丝，通常是直径在0.5毫米~2毫米之间的铝丝。之所以选择铝丝，是因为金属铝的硬度和强度以及塑性等物理性能适宜偶形的造型和动画变形需要。铝的另一个优点是耐腐蚀，不生锈，因此作为制作偶形骨架最理想的材料被广泛采用。注意：铁丝或铜丝硬度和弹性过强，不适于动画偶形的动画变形需要，另外，这两种材料容易锈蚀，而铅丝或焊锡丝则过软，无法支撑黏土的重量。

尽管由铝丝制成的简易骨架有着诸多优点，然而，这类骨架也有自身难以克服的问题，那就是骨架的使用寿命。由于偶形动画变形的需要，偶形骨架需要反复承受成百上千次的弯曲伸直变形，而简易骨架的姿态变形是依靠金属丝的塑性变形来实现的。尽管采取了多股金属丝缠绕成一股的方法来减少金属丝的疲劳损耗。但是因金属疲劳而导致金属丝断裂的缺陷始终限制着简易骨架的寿命。因此，这类以金属丝为基本材料的骨架一般只适于制作逐格动画短片。

图4-13 简易骨架

2. 专业骨架

专业偶形骨架的大小尺寸通常在 8 英寸到 20 英寸之间，即 203 毫米 ~508 毫米之间，其构造要比简易的金属丝骨架复杂得多。这类骨架由一系列加工精密的杆状物和铰链等金属部件组装而成。骨架的零件通常会按照动画师的要求定制，也有

一些专业的生产厂家按照特定的工艺标准生产系列的骨架部件，这些部件可以自由地组合与分解，拼装成各种各样的造型（图 4-14）。早期的逐格动画专业骨架是用硬木制造的，然而，随着金属精密加工工艺日臻成熟，动画师们就转而使用更加坚固耐用的金属骨架。

图 4-14　自制专业骨架

制作专业骨架的金属材料主要有钢铁、合金铝、铜和不锈钢等，近年来也有人尝试着应用工程塑料来制作专业偶形骨架（图 4-15）。专业骨架最突出的优点是坚固耐用，这是因为骨架的关节部分是一种由球型节头和套节组合而成的铰链结构，依靠摩擦力来保持偶形姿态，而不是像简易骨架那样材料会有塑性变形。此外，专业骨架

关节的铰链结构的转动阻尼是可以调节的，这样为动画师操作偶形提供了极大的方便，这是简易骨架所没有的。专业骨架的第二个优势是部件可重复使用，由于骨架是由一系列标准化制作的零件拼装而成的，因此在动画拍摄完成后，骨架可以被分解成部件，然后组装成造型完全不同的新的偶形骨架，用来制作新的偶形角色。

图 4-15　Jackie Cadiente 制作的专业骨架

4.2.2.2 偶形制作工艺

偶形的制作工具和材料种类繁多，但是最基本的工具和材料有以下几类。

工具类：泥塑用的雕塑刀、牙科医学用塑形刀、雕刻刀、小型台钳、电钻、电动搅拌器、恒温烘箱、各种钳子、剪刀、螺丝刀、小刀、牙签、电烙铁、注射胶枪、画笔、钢卷尺、雕塑台、缝纫机、鬃刷和毛刷、软布以及各种制作表面纹理和质感的小工具（图4-16）。

图4-16　制作工具

材料类：铝丝（制作骨架用）、焊锡丝、橡皮泥、软陶泥、树脂黏土、螺母、螺钉和带两翼的丝扣、环氧树脂、硅橡胶、泡沫乳胶（系列组合）、石膏、石蜡、泡沫塑料或海绵、人工眼珠（模型用）、木板、纺织品、皮革以及金属（图4-17）。

图4-17　制作材料

颜料类：主要有丙烯颜料和模型喷漆（图4-18）。

图 4-18　制作颜料

4.2.2.3　拼装法制作工艺

　　拼装法制作逐格动画偶形的最基本、最常用的方法，其基本制作流程是（图4-19）：

　　（1）绘制骨架的放样图；

　　（2）制作骨架；

　　（3）用黏土塑造偶形的面部、头发和手；

　　（4）制作偶形的眼珠；

　　（5）制作偶形的足部或鞋子；

　　（6）用海绵塑造偶形的身体；

　　（7）为角色偶形量体裁衣；

　　（8）最后为偶形进行整体修饰和润色，使其达到拍摄影片需要的形象标准。

图 4-19　Susanna Ceccherini 制作人偶过程

1. 绘制骨架放样图

首先，将偶形的造型设计稿放大到1：1的比例，在等比例的放样图纸上标定偶形各个运动关节的准确位置，然后以此为基准绘制骨架放样图，标定骨架各个部分的尺寸。骨架设计的原则是，按照在动画制作中偶形需要摆放的姿态造型的精细程度确定最少的关节数量。关节数越少，偶形的动画操作越简单，骨架也就越简单便宜。值得注意的是，许多逐格动画的初学者往往认为骨架设计得越精致，关节越多越好，以为这样就会有更多的制作动画的灵活性。在这个问题上，事实与想象截然相反，有经验的动画师总是力求最大限度地简化他们的偶形骨架。

2. 骨架的制作

制作偶形的简易骨架有许多种方法，总的来说，可以分为一体式制作法和分段式制作法两种类型。

一体式制作法：就是偶形的骨架造型用一根铝丝弯曲缠绕制成的方法。这种方法制作出来的骨架外形规整，结构完整坚固，适于造型相对简单的偶形，例如人物。但是一体式制作法的骨架一旦损坏就无法修复，因此它仅仅适用于试验短片或广告片等拍摄周期很短的制作。

图 4-20 Swati Agarwal 制作的角色

　　分段式制作法，就是偶形的骨架的每个部分都分别制作，然后拼接组装成骨架整体的方法。这种方法制作的骨架整体性较差，连接部分需要额外的加固，但是适用于造型较为复杂的偶形。此外，若是某一部分意外损坏还可以修理更换，因此它因适应性较强而被广泛采用。

　　首先，用钢锯将方形铜管锯成一段段所需要的长度，这些包括胸部、髋部、手臂和腿的部件，其中胸部和髋部的方形铜管需要焊接成要求的形状。用慢速电钻将直径为 1 毫米或 1.5 毫米的双股铝丝绞成一根，然后分别截断成所需要的长度。按照图纸将绞股铝丝与方形铜管插接，并用环氧树脂胶粘牢。

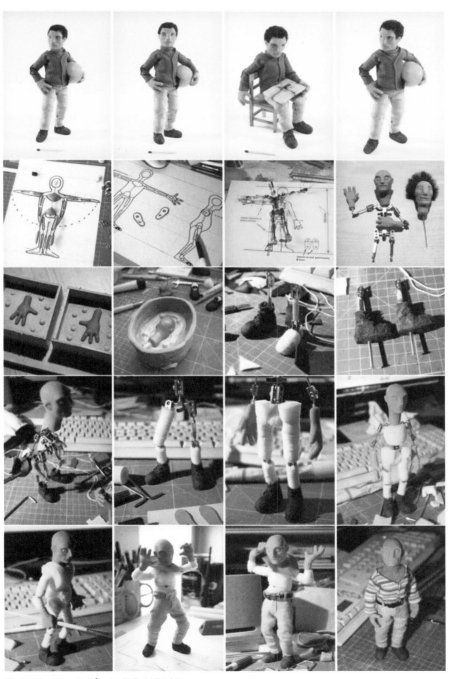

图 4-21　Piotr Różycki 角色制作过程

3．偶形头和手的制作

头和手的制作根据需要选择颜色和性能适合的黏土来制作。首先要将黏土揉捏混合，配置出所需要的颜色，并且使黏土柔软。由于偶形的头和手是裸露的皮肤，皮肤的肉色很微妙，尽管也有肉色的黏土，但是要想体现出肤色的微妙，还是需要像调配颜料一样，调配混合不同颜色的黏土来获得所需要的色彩。将混合揉捏好的黏土包裹到骨架上头部的底坯上（头部的底坯是用切削好的橡胶球做的），然后用雕塑刀雕塑出偶形的面部。

4．偶形头发的制作

偶形头发的颜色可能要比任何一种黏土的颜色都深，这就要考虑为偶形的表面上色的问题。首先，将混合揉捏好的黏土包裹到头部，勾勒出头发的边缘，用雕塑刀在头发部分的黏土表面划出发丝的痕迹。将偶形的头发部分取下，用牙签插住，然后用画笔蘸丙烯颜料涂在表面。

5．偶形眼珠的制作

偶形的眼珠可以到专业的模型商店里购买，如果不适合，可以考虑自己动手制作。首先，购买大小合适的圆珠子，也可以考虑用人造珍珠项链的珠子来制作。用胶水把圆珠子粘在牙签的顶端，用最小号的画笔蘸着丙烯颜料画出眼睛的瞳孔。画好瞳孔之后，将眼珠浸没到稀释的清漆中，而后放置阴干，干透后的眼珠表面形成一层透明发亮的薄膜。如果做好的眼球不够明亮，可以用软布抛光，这样偶形的眼珠便制作完成了。

6．偶形鞋子的制作

鞋子可以通过黏土来完成，也可以用翻模、用硅胶制作成。值得注意的是在鞋子里一般会放些重物来支撑骨架，使得人偶保持平衡。更专业的可以利用鞋里暗藏的结构来固定整个骨架，譬如可以在鞋里放个螺帽，使螺帽平放在最底部，这样就可以和地面的螺丝结合，来固定骨架。

7．偶形身体的制作

将泡沫海绵分别切割成合适的大小和形状，分别包裹到偶形的身体骨架各个部分上，用胶水相互粘接，然后用剪刀修剪出需要的形体轮廓。

8．偶形服装的制作

缝制偶形的服装和为洋娃娃制作服装的方法是相同的。偶形的服装面料要与现实中的同类型服装面料尽量保持一致。在使用带图案的布料时，要考虑布料纹理和图案的比例与走向。

9．最后的修饰

偶形制作的最后一步，动画师需要给偶形修饰化妆，润色角色皮肤的颜色，配上恰当的饰物，使它看起来更有生气。

4.2.2.4 浇铸法制作工艺

浇铸法是制作逐格动画偶形的诸多方法中比较先进的一种，其基本制作流程是：

（1）塑造角色偶形的黏土原型雕塑；

（2）制作骨架；

（3）为偶形制作模具；

（4）用泡沫橡胶材料浇铸偶形；

（5）为模具和橡胶材料加温使橡胶硫化；

（6）修剪清理浇铸出来的偶形；

（7）制作安装偶形的眼珠；

（8）为角色偶形量体裁衣；

（9）为偶形上色和修饰，使它达到拍摄影片需要的形象标准。

1．黏土原型雕塑

造型师根据角色的设计稿塑造出等比例的黏土原型雕塑。在这个阶段，角色偶形的造型设计师、雕塑师和导演会根据情况对黏土原型雕塑做一定的修改，只有在黏土雕塑的原型方案被批准后才能开始下一个步骤。黏土原型雕塑的品质是用浇铸法制作角色偶形的关键，因为模具浇铸出来的偶形都会忠实地反映出黏土原型雕塑的所有纹理。

2．设计制作骨架

有了黏土的原型雕塑，工艺师就要按照其大小尺寸设计制作偶形的骨架。工艺师将根据影片对偶形动画的需要，设计相应数量的骨架关节，并编制所需要的骨架部件的规格和数量一览表，工艺师可能还会绘制出骨架的设计图以便于工厂加工。

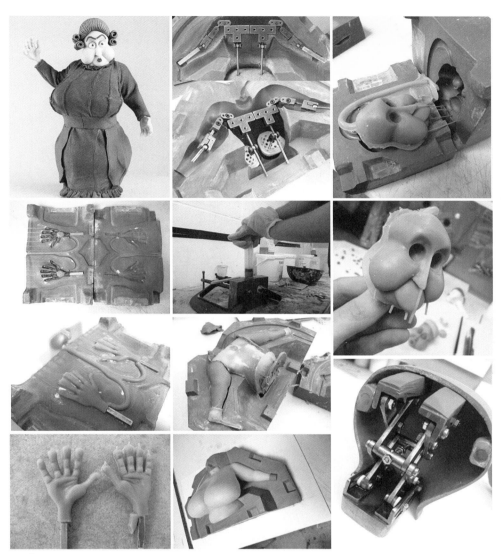

图 4-22　Cassidy Wingrove 制作的角色

制定的人形骨架的配件列表

颈部：双向球型套节（能够全方位转动）；

肩部：两套双向球型套节；

肘部：单向球型套节（只能在一个运动平面上转动）；

腰部：双向球型套节；

臀部：双向球型套节；

膝部：单向球型套节；

踝部：单向球型套节；

足部：带铰链的金属板（因为仅用单块金属板做的脚来制作行走逼真的动画是很困难的）。

3. 浇铸偶形的工艺流程

用浇铸法制作偶形所需的材料和工具：

材料：液体橡胶、固化剂、发泡剂、硫化剂、脱模剂（凡士林或肥皂水）、丙烯颜料。

工具：电动搅拌器、笔刷、恒温烘箱、剪刀／刀片、钳子、海绵。

注意：这项工艺需要在一间通风良好的房间里进行，因为在橡胶混合发泡硫化过程中会释放出大量难闻的氨气。另外，泡沫橡胶的成分配方有许多种，产生出的泡沫橡胶性质也略有差别，关于这方面的详细配方资料可以查阅相关的化工手册。

4.3　性格的表现

4.3.1　时间、间距、节奏

　　动画是一门时间的艺术。动画家理查·威廉斯（Williams Richard）在他的著作《动画师生存手册》中指出：时间与间距就是一切。

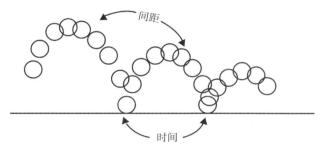

图4-23　球弹跳动作的时间与间距

　　以上弹力球的运动轨迹图正是对时间和间距概念的形象化解释（图4-23）。动画概念里的时间，是指影片中物体在完成某一动作时所需的时间长度，即这一动作所占胶片的长度（片格）。间距是指一个动作的幅度（即一个动作从开始到终止之间的距离）以及活动形象在每一张画面之间的距

离。时间与间距构成了"节奏"，也就是指物体在运动过程中以一定的速度的快慢的节拍。在通过相同的距离中，运动越快的物体所用的时间越短，节奏就越快；运动越慢的物体所用的时间就越长，节奏也就越慢。在动画片中，物体运动的速度越快，所拍摄的格数就越少；物体运动的速度越慢，所拍摄的格数就越多。还可以用动画制作中常见的中割条码来表示时间、间距与节奏的关系。动画中割条码（或者中割条），是原画设计师在设计动作之后，给动画部门的制作指示。

　　动画（中间帧）制作要严格按照原画所规定的动作范围、帧数及运动规律，逐帧地分割出中间帧。在实际的动画制作工序中，为了保证工作质量以及制作效率，总是由原画师先制作出原画（关键帧），再制定出中割条码，让动画师据此制作出动画（中间帧）。参照图4-24，(a) 与 (b) 分别为两段不同的动画中割条码，线条的两端为原画张，中间的小线段表示每帧动画的中割位置。原画用圆圈标识，如 (a) 图中的①、⑦，(b) 图中的①、⑨。动画则直接写数字，而原画的参考帧则用三角形标识，如 (a) 中的△，以及 (b) 中的△。

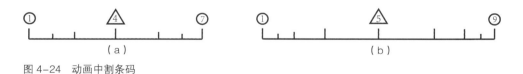

图4-24　动画中割条码

　　根据中割条码，动画师便可以采用一定的中割方法来制作出动画的中间帧，基本的中割法也称作对位法：首先，目测判断两张原画动作姿态的中间位置，在动画纸上作好位置标注。接着，将两张原画张按形象最接近的地方相叠，绘制对象发生位移的话，纸张上的定位孔位置就会出现差异。然后，将动画张的定位孔对准两张原画的定位孔之间，如果此时看到所做的位置标注能够对齐原画的相叠位置，则说明目测判断的中割位置是正确的，否则的话就要进行调整。测定好运动对象的位置，便可以使用复描、添加中间线等

方法来绘制出中间的动画形态。中割条码可以说是一种最直观地表达动画中动作时间和间距概念的方法，线段的数量表示了帧数，即时间。线段之间的距离和长度表示的是间距，即动作中对象移动的距离。如果中间的线段切割直线是平均的，则表示动作的移动在速度上是恒定的。如果线段切割靠近第一张原画张，则表示动作的移动距离由小至大，在速度上则表现出由慢至快。如果相反靠近最后一张原画张，则表示速度由快至慢，由此便产生了不同的节奏感。如图4-25，一个球体从右边滚动至左边，三种不同的状态和对应不同的中割条码。

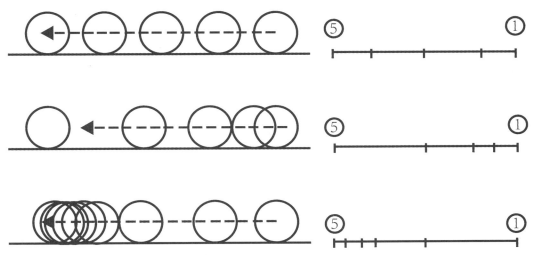

图 4-25　球体运动轨迹及其中割条码

动画中的"动"，与时间、空间、节奏的概念及彼此之间的相互关系非常紧密。动作的节奏由时间和间距两方面共同构成，它们是相互关联的整体，对于动作设计而言，如何处理这三个因素的关系，是动作设计当中的核心问题。不过另外的一个首要问题是：动作的节奏是为体现剧情和塑造人物形象服务的，因此在处理时，要依据具体角色的身份和性格进行安排，同时还要考虑到电影的风格和题材。

图 4-26　一组人偶动作

4.3.2　弹性

物理学上的"弹性"，是指物体在外力作用下发生形变，当外力撤销后能恢复原来大小和形状的性质。动画上的"弹性"是指通过夸张和变形的手段去强调角色动作的动态活力，造成幽默滑稽的效果。具体的手法有挤压与拉伸、跟随与重叠、预备与缓冲等。动画中的角色被想象成一个具有一定柔软度和弹性的皮球，以"弹性运动"来完成动作。迪士尼正是这种"弹性运动"的开创者，这样的制作手法在迪士尼的经典影片中是很常见的。

迪士尼十二条动画原理

迪士尼的 12 条经典动画原理(12 Principles of Animation)是迪士尼的动画师们长久以来积累、流传下来的制作经验和技巧的成果集合，是世界上最受推崇的动画运动规律的总结。

序号	动画原理	释义	图示
1	挤压与拉伸 Squash and Stretch	挤压和拉伸是动画中最重要的发现。在力的传递过程中，拉扯与碰撞等互动性动作都会有挤压与拉伸的表现，同时也表现出物体的质感与量感。如果形体不发生变化，那么动作看起来会很僵硬。初期动画艺术家的测试标准是画一个跳跃的球，以此掌握挤压和拉伸的技巧	球体的落体运动
2	预期性 Anticipation	戏剧表演中惯用的一种手法，在即将要做一个动作之前，先采取一个反向的预备性的动作，向观众发出引导信号。这个动作可以是细微的，也可以是幅度很大的，都是在为主要的动作做好铺垫，加强张力，借以表示下一个将要发生的动作。如要挥下一个敲击桌面的拳头，在手臂向下之前，必须要把手臂反向上抬一点，才能够为向下的敲击积蓄力量。这不仅符合人体发力工学，也给观众传递了动作将要发生的讯息	手向下打击动作
3	演出（布局）Staging	"布局"是一个舞台表演的原理：将所有的想法完整、清楚地表现出来。舞台上的一个动作，可以让观众理解到他所要表达的角色的表情、个性和情绪。当动作被完整地演绎时，会使每一个观众都产生共鸣。动作必须简单明了，太过复杂的动作在同一时间内发生，会让观众失去观赏焦点	动作表演的布局
4	顺序动画和关键动画 Straight ahead andpose to pose	动作的制作主要有两种方法。第一种叫顺序动画，即从场景的第一张画面开始，按制作顺序逐帧绘制，直到场景的最后一张，制作出的画面和动作会富有新意和趣味性。第二种制作方法称为关键动画，动画师要事先设计动作，画出动作必需的姿势（关键张），然后根据尺寸和动作的变化，建立姿势间的逻辑关系，之后由助手绘制中间动画。这样的绘制方式便于他人接手，并且能够保证效果	顺序动画的制作顺序 关键帧动画的制作顺序
5	跟随动作与重叠动作 Follow through and over lapping	运动物体各部分不会同时运动，而是在力学作用下会相互牵制。各个部分在做相对的运动时，会在外部形态上产生压缩，当其中一部分到达停止点的时候，其他部分可能还在运动；当角色在改变运动状态时，比如开始运动和停止运动时，往往是一部分先改变运动状态，另一部分延迟一段时间。这条原理实际上也是一条惯性运动规律，有助于表达出角色的重量和速度。这条规律差不多适用于任何形式的动画，因为动作的不同步性是普遍存在的	狗耳朵的跟随动作与重叠动作
6	慢进慢出 Slow in and slow out	所有物体自静止开始动作，是渐快的加速运动，从运动状态到静止状态，则是呈渐慢的减速运动。这样的运动方式被称为慢进慢出。它规定了中间画的时间方式。但是如果过多的使用它，会使动作显得很呆板，失去活力	球体摆动的慢进慢出

续表

序号	动画原理	释义	图示
7	弧形运动 Arcs	世界上极少有生物能精确地里外或上下地机械移动，他们绝大部分会沿着一条弧线运动。头部是很少笔直地伸出的，然后再缩回；而是在缩回头时略微地抬起或低下。手臂胳膊动作可以在一条完全的直线上，但动作的开始应在弧线上扫动并跟随螺旋状的摇摆，如图所示	 胳膊的弧线动作
8	次要动作 Secondary Action	当角色在进行一个动作时，常常会有一个额外的动作来辅助主要动作，我们称之为次要动作，因为它始终要服从主要的动作。如果它与主要动作发生冲突，也许会变得很有意思或者会很抢眼，但是动画表演中，这些是不合适的。 如图表达一个受惊吓的人，它的主要动作是吃惊到整个身体往上猛拉。此时角色的手部运动就充当了次要动作。手与身体反向下拉，是人体为维持平衡做出的自然反应，但同时也使得动作更为充分和有力	 受惊吓的人
9	节奏 Timing	节奏与时间是动画中最重要的部分。时间控制是动作真实性的灵魂。角色运动的速度会确定角色是昏睡的、兴奋的、紧张的，还是随意的。节奏不仅传达了动作的信息，也传达了角色的情绪、个性等多方面信息。在最基本的运动中更需要表现出节奏	4 格 = 跑得很快 6 格 = 跑步 8 格 = 慢跑 12 格 = 轻快地走 16 格 = 散步 20 格 = 疲惫地走 24 格 = 很慢的走 不同的帧数的不同效果
10	夸张 Exaggeration	动画中的角色动作必须要更强有力地表达才会有说服力。夸大的肢体动作或是以加快、放慢动作来显示角色的情绪及反应，这是动画有别于一般表演的重要元素。 夸张的表现方式五花八门，有在技术面上利用各种形变等功能，产生造型上的夸张；也有来自角色动作上的夸张……跟真人实拍的电影比起来，以动画来表现夸张的效果，是轻而易举的一件事。但夸张的意义并不完全是动作幅度大，而是经过深思熟虑后挑选后，使之将传递出角色动作的精髓	
11	手绘技巧 Solid drawing	给动画寻求有"生命"的造型，一个柔韧的、有力量的形体给予我们表现运动的机会。我们需要一个生动的形态作为运动的基础。动画师用术语"塑胶"来描述这种形态，传达了物体潜在的运动趋势："它既可以弯曲、变形。并且要很韧性"。在今天，手绘似乎已经不是电脑动画师的工作之一，但实质上，美术和绘画基础是任何一个动画师都必须要具备的基本要求	
12	吸引力 Appeal	灵活生动的演员有非凡的魅力，而生动的图画有吸引力。吸引力一开始就是非常重要的。它意味着是令人喜爱的，有迷人品质的，设计完善的，简单的，能够与之沟通的和有吸引力的任何事情。 一幅差的图画缺乏吸引力，而一副复杂的或者难以被理解的图画也同样如此。平乏无味的设计，生硬的形态，笨拙的运动，所有这些都很难引起观众的兴趣	

4.3.3 表演

　　动画表演的演员看似是荧幕上的角色形象，实则是动画师本身，是动画师通过不同的载体模式，运用动画形象表现自己对人生、社会、自然的感悟、理解、思考，并倾注在动画表演的设计之中，使无生命的图画（角色）有了思想和感情，最终唤起了观众的共鸣。

　　优秀的影视动画表演是赋予动画作品生命的根本，使动画不再仅仅是动作、动画角色，不仅仅是形象，而是有了自己的灵魂。每一位动画创作者，都应该十分重视动画表演。动画最为显著的艺术特色就是夸张，这不仅是由动画"逐格拍摄"的特性所决定的，也是由动画的美学要求决定的。就像我们在日常生活中经常会说一个人很"卡

通"，那么看过卡通、动画的人就都会明白，这无疑是说一个人平时动作比较夸张，比较有趣。可见，夸张已经成为我们对动画的一个普遍的感觉了。这当然不无道理。从理论上讲，动画中的动作可以不依据任何客观事实，完全由创作者控制。这就给动画的艺术夸张提供了丰富、无限的空间。动画角色动作的夸张，是对动画运动过程中一系列"形态"和"节奏"进行鲜明的艺术化处理，以达到强调和渲染的效果。而变形是为了达到夸张效果最为基础、也最为普遍的技巧手段。所以说，夸张和变形在这里的意义是相似的，都是用艺术化的手段将角色动作"异化"，以超乎常规的动作来表演。夸张与变形都是动画的重要特征，漫画化了的动画将每一个对象的形象特征和运动动作都进行了不同程度的夸张。

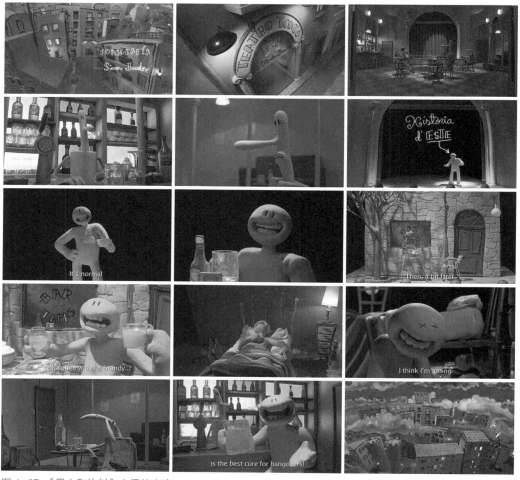

图 4-27 《男人和饮料》人偶的表演

真人表演能够借鉴动画的夸张表演，那么动画表演的夸张，更是来源于真实生活中的动作，是在研究自然动作的基础上，把其中包含有特性的东西加以放大，使其表现得淋漓尽致。在动画中有时候为了达到某种效果，需把自然界中一些物理现象加强、加大或者把人物或动物的动作进行夸张化，达到一种极致，使整个动作更有重量感、运动感，视觉语言更为丰富，个性更加典型，情感更加细腻感人，使故事更具有叙事性和理想性的效果，达到更大限度地传达情感思想的目的。动画，就是将人的某种幻想与潜意识通过夸张的形式表现得入木三分，人们在这种畅快淋漓的夸张表现中获得情感与心理上的极大满足。夸张的目的也是对角色内涵强化与升华的过程，经过夸张的动作更具有趣味性，更符合表演的理念。

夸张和变形，就是创作者抓住了角色动作的突出特点，将其进一步的夸张、放大，比如表现一个角色伤心，就要在仿真的基础上让他更伤心；表现一个角色高兴，就在仿真的基础上让他更高兴；表现他失望，就让他极度失望。这是一种将细微之处放大的艺术。这些夸张的表演，在现实生活中可以说是并不存在的，或者说是很少见的，但是为什么放在动画作品中能够在观众中达成一种认知的共识并且得到大家的认可呢，因为这些夸张变形，并不以写实为目的，而是一种写意的审美风格。对于写意的诉求，莫过于中国的戏曲艺术。

这些法则简直就是动画表演成功的规律，也足以证明动画表演确实也是一种虚拟的表演，又是一种有程式的表演。关于该怎么样看待动画表演的程式化，许多动画人已经有了自己的见解。总的来说，程式化是普遍规律，个性化才是更加给作品注入灵魂的原则。

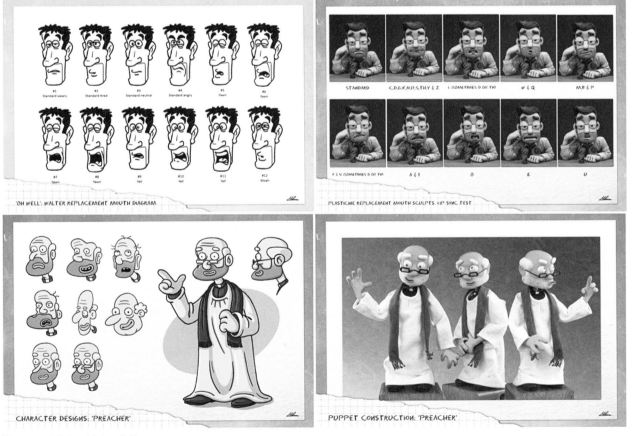

图 4-28　Michael Price 作品

4.3.4 动作设计

4.3.4.1 表演技巧建立在运动规律基础之上

物体的运动规律是定格动画中进行动作设计的参照和关键。当一切生命体运动或非生命体借助外力运动时，由于结构、形态各不相同，会形成不同的运动规律，这些规律适应着观看者的视觉经验。为了使观看者对定格动画中设计的动作做出正确的判断，动作设计应以不同物象的运动规律为基础进行不同程度的夸张和变化。各种定格动画片中的动作设计都是动画师通过生活体验和积累的结果。因此，充分了解大自然和仔细观察生活，是定格动画动作设计的源泉。

4.3.4.2 定格动画动作设计中的幽默性和趣味性动作设计

首要目的是使大多数观者能够心领神会，使其具有普遍意义的共性特征。同时，还必须从中寻找个性化的特殊动作符号，这种在共性中显出个性的动作设计是动作语言符号化表现的难点，也是关键点。需要设计者用心观察、揣摩、大胆取舍，才能将生活中常态动作提炼并创造出既能准确达意，又令人耳目一新的动作符号。

定格动画中有很多动作会让人过目不忘。这些动作打破了生活的原本状态，用夸张和概括的表现手法，通过特殊的制作方式让观众感到有趣、荒诞甚至匪夷所思。我们可以将这种具有幽默性和趣味性动作设计称之为"过度的表演"。尽管"过度"，但却符合艺术创作规律，因而显得合情合理。观者在影片中会非常清楚地意识到这只是在表达特定的情感和情绪，是将生活中常见的某种动作设计成为具有趣味性的视觉符号。这种符号给人以新奇的视觉与心理感受，或愉悦有趣，或刺激兴奋，形成与以往截然不同的视觉经验。这正是定格动画的独特魅力，也是定格动画动作设计所要追求的目的。

4.3.4.3 定格动画中动作设计的技术实现

由于定格动画所摄制的既是精心设计的角色和场景，又是真实时空中的环境和物体，所以能够给观众带来亦真亦幻的视觉感受。这些奇妙的视觉感受是通过定格动画技术实现的。而定格动画特殊的制作工艺决定了定格动画中的动作设计也是一项系统工程。从设计开始我们就要将其动作的实现和材料的使用、骨架的设计等一系列的工艺环节进行联系和思考；设计过程中动画师也会根据角色的材料和形态特点去增、减动作；对于特殊动作和特殊表情，需要通过"替换法"等专门工艺进行技术实现；摆拍动作的过程中，为了确保画面不抖动、动作流畅，也需要相关技术和设备加以辅助执行。由此可见，定格动画中的动作设计需要考虑比二维动画和三维动画更多的设计元素和环节。能否通过技术去实现相关的动作设计是定格动画中的一个重要问题。

实践应用：

课题：《我的小宠物》

赋予静物以某种动物的性格特征，通过运动的拟人化，进行动画创作设计。

课程作业：完成一段 30 秒的动画。

课题目标：

运动的拟人化是一种基本动作变形设计。运用这种手法，动画设计师能将情绪和感受注入无生命的物体中，赋予运动更为生动的呈现。运动的拟人化可以扩大到对整个现实世界中各种真实运动现象的模拟。为了取得更好的视觉效果，这种拟人化的表现常常带有夸张的成分。受众在观看此类动画时，会趋向用现实中某种真实运动来解释这些图像变形。学生可以充分发挥自己的想象力，在老师的点拨和辅导下，做出一些真正属于自己创作出来的玩偶，并且赋予它运动的生命力，能够摆出各种有趣的造型，甚至可以让玩偶个性化，充分体现出学生个人的创造能力和自己的风格。

课题案例：

图 4-29　王梦欢作品

　　在这一课题练习中，学生学会如何用偶造型元素来设计动画。动画短片属于传统剧情动画，卡通角色的熟练使用，能创作出鲜明性格的特点。让观众感受到并非泥土的材质，而是拥有生命的活动。

第 5 章　实拍类动画

5.1　摄影棚的搭建

5.1.1　场景的设计

　　场景设计是定格动画片美术设计最重要的部分，对影片所要表现的艺术风格具有决定性的影响。场景的视觉效果包含五大基本要素，它们是造型风格、空间层次、光影运用、色彩和质感。每一个要素都以各自不同的角度对场景的视觉效果产生影响，因此在场景设计中能否恰到好处地把握每个要素所起的作用，将它们融会贯通地应用到设计当中，是场景设计能否成功的关键。

5.1.1.1　造型风格

　　开始构思布景设计之初，首先要思考的就是场景设计采用何种造型风格，这是因为场景的造型风格对于体现影片所要营造的戏剧氛围起着决定性的作用。对于动画影片而言，场景设计不仅要呈现故事发生年代、地域等背景线索，还需要充分展现动画艺术的特质。

　　定格动画片场景的造型风格可以大致分为两种类型，即接近于绘画的卡通化风格和模拟真实世界的现实主义风格。

　　卡通化风格的场景设计强调的是视觉的愉悦和构图色彩的美感，而现实主义风格的场景设计则更强调场景在视觉上的逼真感。卡通化造型风格由于突出了定格动画片的动画艺术属性，追求想象力的丰富和艺术美感，讲求简练明快的概念化的视觉效果，常常用很简单的背景和道具就能展现出富有特色的环境氛围等特点而被广泛采用。影片《圣诞夜惊魂》的场景设计展现出一种

图 5-1　玻璃艺术家 Lucie Boucher & Bernie Huebner 的玻璃场景设计

抽象另类的卡通艺术风格，其风格前卫的视觉效果带给观众一种高层次的美学感受，并因此将卡通造型风格的场景设计带向了一个更高的艺术境界。

　　现实主义风格的场景设计则注重对真实的模仿，场景的设计内容包含了大量的生活细节，有着真实丰富的视觉信息，使得观众觉得影片有非常好的场景真实感。现实主义风格的场景设计要求布景师设计制作细节丰富的模型、背景以及大量的装饰道具。因此，这种设计风格的布景制作花费较高，更适于高成本的电影动画片。《小鸡快跑》的布景设计细节极其丰富，堪称这类风格的经典之作。

图 5-2　Kevin LCK 作品

5.1.1.2 空间层次

场景的空间层次是指场景在影片画面中的纵深感，这种对空间深度感的创造需要依赖人们的视觉经验。尽管定格动画片的布景是三维立体的，可是最终的影像还是要记录在二维的胶片上，因此在设计场景时必须考虑到它在二维平面上还能否呈现三维的空间深度。要想在二维的平面上获得空间深度，主要取决于对前景层和透视线这两个因素的巧妙运用（图 5-3）。

动画影片《小鸡快跑》中女主人清点鸡蛋的镜头是利用前景层创造空间层次很好的范例。为了能创造出空间层次，在布景台与摄影机之间放置了一些鸡蛋作为这个镜头的前景层。事实上，作为前景层的鸡蛋和后面的布景与偶形比例尺是不相同的，然而，在恰当的距离上镜头能造成一种空间纵深感的视错觉，而前景层和布景的实际的距离远没有画面看上去那么远。制造前景层来增加空间纵深感的方法特别适用于摄影机移动的运动镜头。

图 5-3 Multiple Owners 作品的场景制作

5.1.1.3　光影运用

　　光和影在场景设计中起着非常独特而又微妙的作用。场景中的光和影能够暗示出时间、天气、情绪、感情以及场景所处的周边环境等戏剧化的情节，并对场景中的环境氛围产生微妙的影响。可以这么说，在场景中光和影的组合变换是可以用来讲故事的（图 5-4）。例如影片《圣诞夜惊魂》中萨莉的居所，透过窗户投射进来柔和的阳光，营造出一种温馨愉悦的气氛，透射出当萨莉听到是杰克来了时愉悦的心情，而窗户栅栏斑驳的投影同时又暗示出萨莉的境遇。

图 5-4　Adrian Lawrence 作品

5.1.1.4 色彩运用

在场景设计中，色彩对场景环境的情绪基调起着相当重要的作用，对观众猜测故事情节趋向有潜移默化的影响。通过恰当的场景色彩搭配可以对角色人物的性格、情绪或心境等许多不能言表的信息做出巧妙的暗示（图5-5）。

图 5-5　Josh Edwards 定格动画作品

5.1.1.5 质感运用

对于卡通风格的场景设置而言，它更加强调造型的风格化和艺术感，而在场景模型的质感逼真度方面关注较少，这样的选择也是为了防止模型逼真的质感破坏布景原有的艺术感。在这方面，

经典系列逐格动画片《华莱士和阿高》就做得非常出色，它打破了定格动画影片忽视画面细节和物体质感的传统套路，为观众展现了一种品质更高的动画影片风格（图 5-6）。

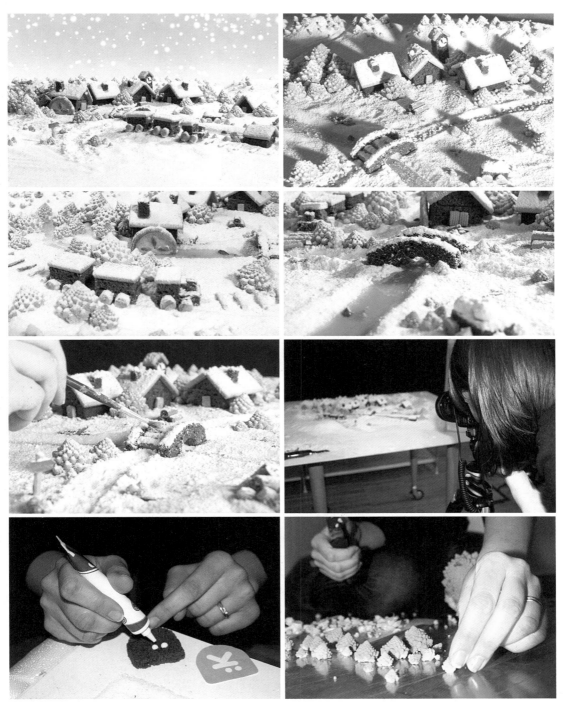

图 5-6 《HappyXmas 2010》Multiple Owners 定格作品场景

5.1.2 场景的制作

5.1.2.1 场景建造步骤

同所有的设计一样，布景的设计也是从图纸开始的。与概念设计稿不同的是，场景模型的设计图有更多的设计细节，图纸上也标注了场景模型的比例尺以及每一部分的制作材料，甚至包括制作工艺的说明（图5-7）。

考虑到模型在图纸上的比例与真实模型的视觉感受可能会有差异，场景设计师往往会预先制作一个简易模型来观察场景的视觉效果。这个简易模型可以被用来帮助影片的导演和制片人了解判断场景设计是否符合要求，也可以帮助场景模型制作师理解和领会场景设计师的设计意图。当场景模型的设计图纸和简易模型得到制片负责人的认可后，场景模型才能开始制作。

图5-7　Isona Rigau Heras 制作《Miss Todd》的场景图

5.1.2.2 布景建造前的关键问题

1. 影片需要的布景比例尺是多少？

这将决定所制作的布景的尺寸，事实上布景的尺寸是根据偶形的尺寸大小来确定的。但是，有时为了应付大全景或是特写镜头的拍摄需要，布景设计师也可能会为同一个场景设计制作尺寸大小不同的布景。

2. 影片的工作台本涉及的镜头角度、景别、机位和摄影机运动方式都有哪些内容？

镜头角度将会决定布景设计师要设计多少布景模型。有时布景设计师要为同一场景设计多个不同视觉角度的布景模型，或者将布景模型设计成可以分解拆卸的。镜头的最大景别决定布景模型的尺寸。摄影机的机位和运动方式决定了布景模型的构造和设计。

影片中的布景需要多少细节，这将决定布景是卡通风格的设计还是模仿真实生活的场景。卡通风格的布景设计所表达的内容简洁，布景模型的构造也相对简单，因此成本也就低一些。模仿真实生活的场景需要许多细节来体现环境，因此，布景模型的构造也就相对复杂，这意味着布景的建造成本较高。

3. 在影片拍摄中用什么方法固定偶形？

偶形的固定方法也会影响到布景采取什么样的构造。常用的偶形固定方法可以分为用螺栓、磁铁、支架和吊索等。用磁铁来固定偶形意味着布景的底板要埋设钢板；用螺栓固定偶形时，布景的底板上会有许多螺栓孔，必须在布景设计之初考虑到遮蔽这些东西的方法。

4. 布景的建造预算以及用什么样的材料和方法建造布景？

布景的建造预算是布景建造师用什么样的材料和方法建造布景的决定因素。如果布景预算很紧张的话，布景建造师就必须尽可能发挥想象力，使用廉价的代用品，以此减少材料开支。

5.1.2.3 常用的布景制作工具和材料

布景制作常用工具：

泥塑用的雕塑刀、电动曲线锯、壁纸刀、电钻、各种钳子、锤子、钉子、剪刀、螺丝刀、小刀、牙签、刮板、筛网、电烙铁、画笔、钢卷尺、钢板尺、泡沫塑料电切割台、缝纫机、鬃刷和毛刷、软布和各种制作表面纹理和质感的工具。

布景制作常用材料：

铝丝（制作骨架用）、焊锡丝、橡皮泥、软陶泥、水泥砂浆、硬纸板、废报纸、环氧树脂、石膏、石蜡、泡沫塑料、海绵、帆布、木板、双面胶带、金属网、钢材、涂料等。为布景上色常用的主要有丙烯颜料、模型喷漆、粉状颜料等。

5.1.2.4 室外布景模型的制作

制作室外布景模型和建筑沙盘的制作工艺没有本质的差别。下面介绍一些最基础的制作景观模型的制作技艺。

1. 背景

背景是布景的最底层，是所有布景视觉效果的基础。根据布景视觉效果的需要，背景图片可以是天空，也可以是远方的景观，背景通常绘制在一块蒙在木框上的幕布上，并且放在布景模型的后面。

2. 山脉的布景模型制作方法

地形的高低变化是制作布景最常遇到的情况之一。制作特定形状的地形通常有两种做法：

（1）等高线法和断面相交法

用等高线法制作山体的基本材料是聚苯乙烯泡沫板材。首先，用泡沫电热切割器按照山体的不同等高线切割出一片片山体的水平剖切面，然后将这些切割好的剖面按照山下至上的顺序一层层地叠放，形成山体基本的形状，用胶水粘牢，再用电烙铁烫烙或是氯仿溶解的方法制作出山岩的质感。用断面相交法制作山体的基本材料是硬纸板。按照两个相互垂直的方向绘制出山体的垂直断面轮廓，用壁纸刀依照绘好的轮廓线一片片地切割出断面形状，然后按照断面的顺序将一层层的断面垂直相交插接在一起，每个交叉顶点完全重合，这样从垂直角度看就形成一个个方格。在方格里塞上揉成团的报纸堵住方格的顶端，然后刷上胶水，将揉皱的废报纸粘贴在山体表面，用毛刷扫过使它们粘牢，依此方法重复贴上数层。最后，刷上一层胶水，洒上染色的锯屑或沙子，这样就形成了山脉的地形。

（2）微缩制景的方法

对于超大型的自然环境布景，其制作方法可以参考电影视觉特效的微缩制景的方法。首先，用木材搭建山峰模型的基本轮廓支撑骨架，然后用薄木板钉在骨架上找出山峰的坡面将帆布蒙在木板上，尽量让帆布贴紧山峰的轮廓，再把细钢丝编制的钢丝网铺设在帆布上用水泥和沙子混合的水泥砂浆涂抹在钢丝网上，水泥砂浆尚未凝固干透时，用刮板等工具刻划塑造出山体岩石的纹理效果。等到水泥砂浆干透后，按照需要用喷枪为山峰喷上颜色。如果需要的是绿色的山峰，就为它喷上一层胶水，然后洒上染成绿色的细沙充作草地，再插上一些微型的树的模型；如果是雪山，则在山峰的雪线上方喷洒白色的涂料，涂料干透后再撒上适量的细粉状苏打充作积雪，这样在镜头里看去效果非常逼真。

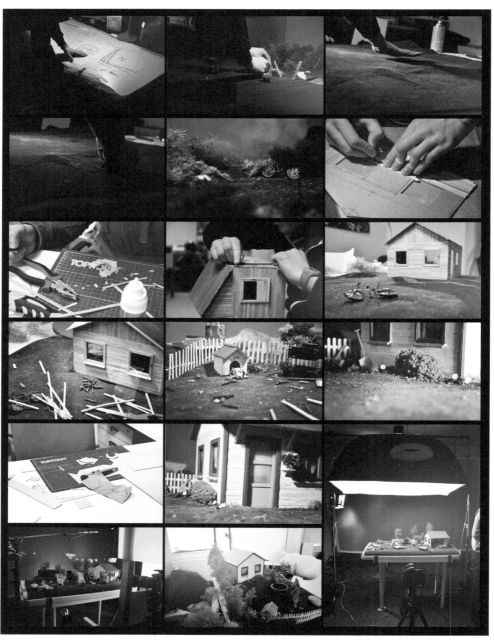

图 5-8 《Assassination of a Potato》的场景制作

3．草地的布景制作方法

若要制作沙盘的草地质感效果，最常用到的材料有两种，一种是染了色的锯屑，另一种是染色的沙子。具体方法是将沙盘中草地的范围和形状画出来，用卡纸剪出模板遮挡住草地之外的地方，而后在草地部分刷上胶水，洒上染色的锯屑或沙子，除去遮挡的模板，布景的草地就完成了。一些模型生产商会为建筑沙盘制造人工模型草地，这种人工模型草地对于动画的布景制作非常有价值，如果在模型专卖店里看到，不妨买来一用。

4．静态水面的布景制作方法

这里提到的水面是指平静的池塘，其做法非常简单，在水面部分放置一块薄玻璃，玻璃的底面涂成浅蓝色即可。

5．植物或植被的布景制作方法

树木制作用自然材料制作模型树木，最方便的制作树木方法是利用现成的干花，经过染色后就非常像某些树木的外形。还有一种做法是收集干枯的野生蒿草将枝杈折下，把枝杈的顶端蘸上胶水，然后放入染成绿色的锯屑或沙子里，锯屑或沙子粘在蒿草的籽粒壳上，看上去非常像松树和柏树。

用人工材料制作模型树木，方法是用若干根细电线绞缠到一起形成树木模型的主干，然后按照树木的形状依次把一根根细电线分离出来，弯曲成树杈状，用胶带缠绕模型树的主干，然后涂上或是喷上树皮的颜色。用海绵或是揉皱的细纱网做树叶。如果需要有形状的树叶，就用绿色的卡纸剪成树叶状用胶水粘在树枝上。

布景中的灌木制作是把纱网揉皱喷上绿叶的颜色，然后用胶水粘在沙盘上即可。将海绵修剪成球状，然后喷上绿色也可以当作灌木。

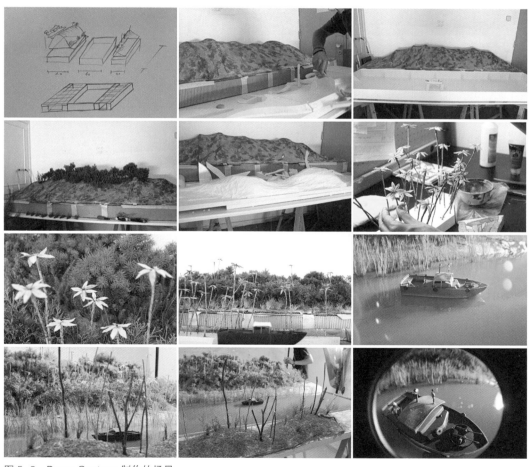

图 5-9　Bruno Caetano 制作的场景

6. 建筑物模型制作方法

布景中的建筑模型是最能体现布景的设计风格的部分。在布景构造上，建筑模型几乎没有完整的，对于布景师来说，只需要建造摄影机能看到的部分就够了。因此，不论是具体的布景设计还是抽象的布景设计，都不会把它们建造完整，一是因为那样做是浪费材料，二是背面开放的模型对设置效果灯光以及维修和改动来说都非常便利。

制作建筑模型布景没有什么定式可以遵循，模型师根据经验，依照模型的用途和制作的方便程度选择材料和做法。建造模型通常使用最容易得到和容易加工的材料，如聚苯乙烯泡沫等。制作建筑物模型的惯用做法是首先搭建一个内核，然后在内核外贴附装饰或是喷涂上相应的色彩，使得外观在色彩和质感上符合场景的要求。

图 5-10　DadomaniStudio 制作场景

5.1.2.5　室内布景模型的制作

逐格动画片的室内布景模型通常是由三个墙面来代表一个房间，第四个墙面是朝向摄影机的"无形墙面"，这种布景的格局也被称为箱式布景。室内布景模型的制作分为三个部分，其一是墙面的装饰，包括门和窗户；其二是家具陈设以及日用品的设计制作；其三是灯光效果的设计制作。

1. 墙面的装饰

制作箱式布景模型，首先要建造三面墙壁，并且在有壁炉、门和窗户的位置开出相应大小的洞。对较小的布景，墙壁的材料可以选择泡沫展板来制作，但是，通常情况下还是建议用薄木板或胶合板来制作布景的墙壁。如果墙壁很高很长，还需要在背面设置加强肋板，以保证墙壁的稳固。门框和窗框都是用细木条粘贴在门洞和窗洞的边缘制作成的，房门可用薄木板雕刻而成，窗户可用细木条粘接来制作，窗玻璃是透明的塑料片，还有墙角与地板接缝处要黏土细木条做踢脚线，

细木条在粘接前都要染上颜色。最后用画笔修饰一遍，这样室内布景的基本框架就完成了。

2. 室内的灯光效果

灯光效果是营造室内布景环境气氛的一个极重要的环节，它具有烘托气氛、引导视觉兴趣点、协调画面构图和诊释角色情绪的作用。由于镜头看得见光源，这意味着发光体的体积不能过大，这些发光体或是被布景中的物体遮挡隐藏，或是以适当的缘由呈现在摄影机的镜头前。常用到的发光体有手电筒用的电珠或是发光二极管，特殊情况下也使用化学荧光甚至光导纤维。

5.1.2.6　道具的制作

电影的道具师可以用现有的任何东西做道具，然而，逐格动画片的道具师们却没有这样的好运气。所有的道具，不论是锅碗瓢盆这类日常生活中最普通的器皿，还是电话、电脑、汽车乃至是食品，乃至高科技的航天器，都要道具师一件一件地制作出来，而道具的尺寸往往要由角色偶形

图 5-11　Piotr Różycki 作品

图 5-12　Donna Fonx 作品

和布景的尺寸以及镜头的需要来决定。

1. 道具设计

与布景设计一样，道具设计也可以分为卡通化和仿真两种风格，设计过程同样是从图纸开始的，除了用于拍摄特写镜头，道具的比例都随所处的布景模型的比例而定。

2. 道具制作

所有的影片都离不开道具制作这门手艺。尽管当今科技发达，可是道具的制作却依然延续着传统的手工技术，几乎没有什么变化。道具制作虽不是什么高科技，却需要制作者具有丰富的想象力和高度的创造热情，当然还有丰富的知识以及一双巧手。事实上，没有什么能难倒道具师。

制作道具的材料工具五花八门，聚苯乙烯泡沫、石膏、软陶、粘土、木材、金属、塑料等都是常用的材料。制作道具的工艺方法也是多种多样，雕刻、模压、冲压、注塑等。有时为了拍摄不同景别的镜头需要，同一件道具还要分别制作

尺寸大小各不相同的好几件。

5.1.3　灯光的设计

定格动画的灯光设计主要在于运用光的颜色、强弱、投射方向、角度、受光面大小，制作者可以利用灯光营造出特殊的氛围，或者刻画人物，或者突出环境，或者强调镜头中的某处细节，或者暗示故事情节的发展。以下结合实例，分析定格动画的布光技巧。

5.1.3.1　日景

在布光时，一般情况下选择接近自然光的白色光线。拍摄日景时通常使用接近于太阳光的色温较高的光线。如果是早晨或傍晚，则会追求昏黄光线的效果，此时则需光线色温偏低。

1. 室内

日景的室内照明光源以模拟的自然光源为主，因此，日景布光中，在场景模型外的灯具应为主光源，再在室内适当补光，以补充暗部细节，或

者对人物进行造型。光色为接近太阳光线的色温，或者根据情节时间设定，使用色温更低的橙黄色光线来表示早晨或黄昏。一般使用模拟太阳光的光源为主光，在阴影部分适当布光，补充细节。人物的光线处理以情节需要和美术设计为依据，可处理成逆光、高反差侧光等艺术效果。

图 5-13　Isona Rigau Heras 制作场景

2. 室外

室外的日景照明也是以模拟自然光线为主，一般情况下有模拟太阳光的主光源、补充暗部细节的辅助光。在对人物的小景别拍摄中，也可根据具体情况适当用光线对人物加以修饰和造型。

在室外日景的光线处理中，在修饰人物和环境时，模仿自然光的主光源起到了最主要的作用，在它既定的基础之上再对环境或人物加以适当修饰，才能使整个场景看起来真实生动。

图 5-14　DadomaniStudio 制作场景

5.1.3.2　夜景

与日景处理相比，夜景的光线处理稍显复杂。在夜景的布光处理中，首先要考虑的是给所有场景的偶都投射上一层幽蓝色的光线，以示夜色。在这个基础之上，夜间人物或场景的主光源多是室内或室外的灯光，所以，灯光作为画面中的可见光源对于偶和场景的照明、修饰作用就显得格外重要。此外，夜间的诸多点光源也是夜景光线处理的重点，点光源的使用可以丰富画面色彩，使得画面更加生动鲜活。

1. 室内

室内夜景的光线处理要注意以下几个方面：冷暖光色的对比尤为重要，它能够丰富画面，表达剧情。当然也不排除用同种光色所表达幽暗阴冷的气氛或者温暖明亮的气氛的方式。对于画面中出现的或者引申自画外的可以想象出的明显光

源，在拍摄中要尽量从光色、光质、受照范围大小、投射角度等方面加以模仿。由于是夜景，场景的

照度比日景要暗，因此，对于暗部细节的补充也尤为重要。

图 5-15　夜景室内制作场景

2. 室外

室外的夜景布光同样要注意冷暖的对比，尤其是在现实主义题材中。室外的夜景布光时要注意：主光源的选择，一般情况下为月光或明显的夜色。光色的选择，夜色可以使浪漫的

幽幽蓝色也可以使惨白、冷冽的白光。要依照剧情和美术设计来选择光色，人物和场景的修饰主要依靠模仿自然光的主光，不过明显的光源却可以起到画龙点睛的作用，比如窗内透出的灯光和月光。

图 5-16　夜景室外制作场景

5.1.3.3　人物与环境的关系

作为定格动画的重要组成部分，布光要根据情节的发展对人物以及所需的时空环境进行全方位的视觉环境的灯光设计，是有目的地将设计意图以视觉形象的方式再现给观众的艺术创作。如果想处理好人物与环境的关系，就应该全面、系统地考虑人物和情节的空间造型，严谨地遵循造型规律，运用好造型手段。按照影视视听语言的规律，一般把影片中的人物景别分为远景、全景、中景、近景和特写。在远全景等大景别中，人物作为点缀存在于大环境中，从属于环

境，在布光上以处理大环境的光线为主；中近景、特写等较小景别中，人物为主，环境为辅，环境的呈现为体现人物情绪、性格、表情、动作等故事情节服务，在布光上以处理人物光线为主。

1. 环境为主，人物为辅

远景和全景是绘画性的构图，是写意的、气氛的、抒情的，是点线面的关系。景为主，人为辅，环境带的多，人只是点到为止。拍摄时借助于地平线的关系。画面通常唯美而简单，在布光上多采用色彩的明暗、冷暖进行对比，在景物的线条、

虚实的基础上产生丰富的层次。远取其势——着重刻画画面的意境、韵律。对于环境光线的整体把握非常重要，光线的塑造要主要体现出环境的

气氛与意境。光线对于大环境中的人物表现也非常重要，光线的造型作用和叙事作用在人物身上要体现出来。

图 5-17　环境为主，人物为辅及制作场景

2. 人物为主，环境为辅

中景、近景和特写侧重于对画面纪实性的描绘，拍摄中主要处理人物和背景的关系。人为主，景次之。在布光时要注意光线要细致，强调色彩对比，以表达细节、渲染细节。近取其质——着重刻画人物的神态、形态、心态。区别于大

景别场景的主要体现环境，小景别主要是对于被摄物体的细节体现。所以，光线对于被摄体主体部分的塑造非常重要。由于镜头包含的内容较少，所以一定要做到形神兼备，体现细节、质地、神态。小景别拍摄时灯光要很细致，给布光加深了难度。

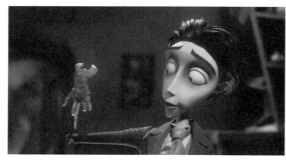

图 5-18　人物为主，环境为辅的制作场景

5.1.4　摄影棚的设计

拍摄台工具部分		
起鹤背景拍摄台 QH-Y100T		用于固定造型的位置、提供纯色背景； 高度：83cm；宽度：100cm；长度：240cm
美国仙丽背景纸		提供抠像时所需的纯色； 宽：100cm；长：110cm

续表

拍摄台工具部分		
拍摄转盘		用于雕塑造型和造型的旋转拍摄； 直径：30cm；高度：10cm

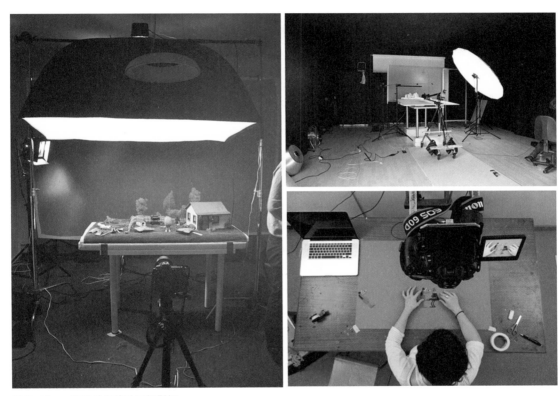

图 5-19　一些国外定格动画摄影棚

5.2　故事设计

5.2.1　叙事结构

　　一部动画片之所以能打动人，除了主题的深刻，人物情节的丰满外，一个不能被忽视的方面就是其叙事结构的恰当和新颖，富有叙述层次上的节奏感和韵味是一部好电影的要素之一。从某种意义上讲，动画叙事结构的好坏决定了整部作品的成败。动画的叙事结构一般在剧本阶段就应确定，既要符合故事内容又不能脱离故事的主题，又要服从角色形象创作的要求和故事情节展开的事理逻辑关系。

　　随着动画制作技术的提高，动画影像为观众提供了越来越好的视听效果，在获得感官愉悦的同时，观众对故事主题，情节安排等方面的叙事环节也要求越来越高。精巧的叙事结构设置能引领观众思考，寻找编导的叙事意向。借鉴叙事学的相关理论，可将动画的叙事结构划分为线性叙事与非线性叙事两大类别。

图 5-20　中国移动 2011 全新品牌形象广告

5.2.1.1　戏剧化结构的线性叙事

在动画艺术风格多元化的当代，动画的主流还是基本按照传统的戏剧化结构模式讲故事，即以冲突律主导的矛盾的发生、发展、高潮和结局为基本叙事结构。叙事线索通常以单一线性时间展开，按时间发展的先后顺序组织叙事，以事件的因果关联编排情节结构。因为线性叙事结构简单明了，故事叙述反而更要注重设置圈套、悬念等叙事技巧，通过种种铺垫与照应来揭示或暗示叙事信息，强化叙事张力，以达到操控观众的心理与情感的目的。所以，这种线性叙事显示出一种故事性强的美学特色，总是以曲折动人的故事作为主导来刻画人物和传达审美或哲理的意图。同时，叙述时间上的单线展开，也使这种结构的叙述进程与现实生活的实际流程保持着契合性，能使观众产生较大程度的幻象认同。

一般美国好莱坞动画采用线性的叙事结构展开叙事，情节脉络清晰，易于理解和接受，大团圆的故事结局则满足了观众对童话般美满生活的期待，比较符合现代人的审美趣味。叙事故事性强的优势，强调二元对立的矛盾冲突。在这样的叙事结构中，动画作品往往呈现出矛盾冲突强烈、情节惊险、节奏流畅紧凑、语言简要、一切中要害等好莱坞式的特点。这一结构对于观众的注意力和兴奋点的持续刺激有其独有的魅力。煽情！惊险！奇迹是动画故事戏剧性叙述方式所表现出来的特点。同时故事曲折而不复杂，以情感的力度而不是意义的深度，保证了孩子们可以轻松地领会剧情，进而实现动画片的商业价值和艺术价值。

5.2.1.2　多元化结构的非线性叙事

随着影视艺术的发展，动画观众的观影经验也极大丰富起来，以故事发展的时间顺序为轴的线性叙事手法已不能适应当代动画发展的多元化需求。非线性叙事方式不以讲故事为主，不太注重情节的完整性和事件的因果关系，故事主要以碎片的形式出现，不强调时间的先后顺序，如对

图 5-21　《It's A SpongeBob Christmas! 》的定格动画

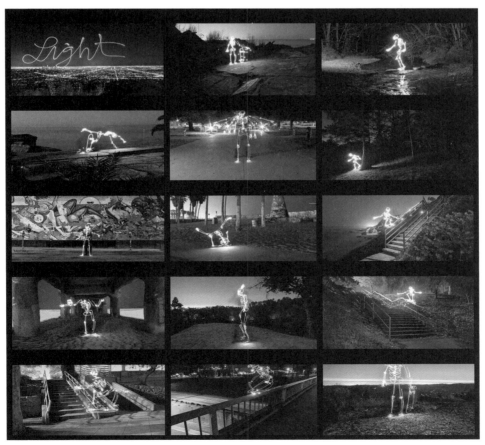

图 5-22　达伦·皮尔森的光绘

意识、梦境、幻想等的诠释。在实验题材的动画中这种叙一事手法运用较多。

散文式的叙事结构不注重情节的完整和因果链，往往没有明显起承转合，而只用一个中心人物或特定的情境来组织全篇，注重一种韵味和情绪的营造以形成诗化的意境。动画片所叙述的故事一般没有一条贯穿始终，并居于主体地位的情节线。

传统的线性叙事总是试图把叙事简单明了化，以便于观众的理解，而非线性叙事则在回避时间的逻辑联系，甚至试图用一场时间游戏引起接受者的混乱。虽然戏剧式结构一直占据着动画创作的主导地位，但是仍有不少编导试图超越这一局限，从不同的方面探讨动画叙事结构多样化的可能性。一部好的动画，不论常规线性叙事还是非线性叙事，叙事方式都是围绕作品所要表现的主题或思想服务的。

5.2.2 镜头的设计

镜头是构成视听语言的基本单位，是指摄像机在一次开机到停机之间所拍摄的连续画面片段，是电影构成的基本单位。在技术上，镜头是指照相机和摄像机上的光学部件。它是由透镜系统组合而成的，在物理上叫做透镜，俗称镜头。从摄影创作角度讲，指电视摄像机每拍摄一次所摄取的一段连续画面。从剪辑角度看，便是剪两次与接两次之间的那段画面。从观众角度看，便是两个镜头之间的那段画面。

镜头的类别

A. 根据物理特性——普通镜头、广角镜头、超广角镜头、长焦距镜头等。

B. 根据视距远近——景别加分为远景、全景、中景、近景、特写（大远景、大全景、中近景、大特写）。

C. 根据不同的视角——可分为正、背、俯、仰、侧等。

D. 根据拍摄方法——可以分为固定镜头和运动

镜头。

E. 根据镜头的运动——分为推镜头、拉镜头、摇镜头、移镜头、跟镜头、升降镜头、甩镜头、综合运动镜头等。

F. 根据描写和叙述——可以分为主观镜头和客观镜头，动态镜头和静态镜头，单构图镜头和多构。

5.2.2.1 景别

景别是镜头由于与被拍摄物体的距离不同或焦距不同，所摄取的不同范围的画面。景别的取决因素有两个方面：一是摄像机和被摄体之间的实际距离；二是所使用摄像机镜头的焦距长短。摄像机与被摄主体之间相对距离的变化，以及摄像机在一定位置改变镜头焦距，都可以引起画面上景物大小的变化。这种画面上景物大小的变化所引起的不同取景范围，即构成景别的变化。

景别的分类：通常来说，景别大致分为远景、全景、中景、近景和特写。不同的景别有不同的功能。

• 远景用来表现环境、空间、景观、气势、场景等的宏大，属于超常规视点的景别，展现观众本人难以看到的新视点，从而拓展影像的表现力。

• 全景具有叙事、描写的功能，侧重交代、说明。它与表现局部的景别组合使用，可以表现人物全局、空间整体。

• 中景能够展现物体最有表现力的结构线条，能够同时展现人物脸部和手臂的细节活动，表现人物之间的交流，擅长叙事。

• 近景以表情、质地为表现对象，常用来细致地表现人物的精神面貌和物体的主要特征，可以产生近距离的交流感。

• 特写可以强化观众对细部的认识，以细部来寓意深层含义，抒发人物的内心情感；还可以把画内情绪推向画外，分割细部与整体，制造悬念。

图 5-23　从远景到近景的变化 Martina Crepulja 绘制

5.2.2.2　拍摄角度

　　拍摄角度是被拍摄对象与摄影机形成的几何角度和心理角度。几何角度指的是摄像机镜头与

被摄对象之间形成的客观位置和角度关系，它代表了直接观察的视点。心理角度又称叙事角度，是指影片创作者对镜头中所表现对象的主观和客观视角。

　　1. 几何角度

　　（1）拍摄高度：摄像机镜头与被摄对象在垂直平面上的相对高度。这种高度的相对变化形成了三种不同的情况：平角度拍摄：摄像机镜头与被摄对象处于相同的高度位置，其代表的观察视角相当于人们正常观察事物的角度，给观众一种客观、平等、平视、和谐的视觉效果。俯角度拍摄：摄像机高于被摄对象，从上向下拍摄，特点是视野辽阔，能见的场面大，景物全，可以纵观全局，多用于拍摄大场面。常用俯拍镜头表现正面人物的无助、反面人物的可憎渺小或展示人物的卑劣行径。仰角度拍摄：摄像机镜头低于被摄对象，从下向上拍摄，可使景物拍得宏伟、高大。如拍摄建筑物，有直插云霄之感；拍摄高台跳水，以蓝天为背景，显出运动员有凌云之势，腾空飞翔之感；拍摄正面人物可以显示人物的威严以及地位的高贵。同时，利用仰角度拍摄还可以舍弃杂乱的背景，使画面简洁，主体突出。

　　（2）拍摄方向：摄像机镜头与被摄对象在摄像机水平面上的相对位置，一般包括正面、背面、侧面拍摄等。

　　2. 心理角度

　　（1）主观视角拍摄角度

　　主观视角拍摄角度指拍摄视角代表画面中被摄对象视线的角度，也就是模拟被摄对象看到的画面。这样可以带给观众影片中人物相似的视觉感受，产生身临其境的现场感，进而影响观众的视觉心理，使之随着影片中人物的情绪变化而变化。主观视角的镜头可以使观众视角与影片主体角色的视角重合，从而更容易调动观众的参与感和注意力，引起观众强烈的心理感应。

　　（2）客观视角拍摄角度

　　客观视角拍摄角度是一种从旁观者的观点进行拍摄的角度，又称为观众的观点，是依据人们

日常生活中的观察习惯而进行的客观式拍摄角度，是影片中运用最为频繁、最为普通的拍摄角度和拍摄方式。客观视角拍摄的画面可以让观众以一个旁观者的身份参与事件进程，观察人物活动，欣赏风光景物等。它是一种客观纪实的角度，不代表任何人的主观视线，纯粹客观地、公正地对被摄对象进行表达，真实记录人物之间、人物与环境之间的关系以及进行的戏剧表现，客观地还原事物本身以及人物的真实活动与情感。

5.2.3　场面调度

场面调度：包括对象调度与镜头调度。

对象调度指导演对角色的运动方向、所处位置以及角色之间发生交流的动态与静态变化的调度，这种调度可以影响画面的造型、景别和人物关系及情绪的变化。

镜头调度是指导演运用摄像机的不同运动方式和拍摄角度等，来展示人物关系、环境气氛的变化及事件的进展。

影视动画的场面调度主要指剧本中的人物、事件和背景等元素通过恰当的构图分配到每一幅画面中，由此构成分镜头台本的镜头语言的基础。

5.2.3.1　总角度

场景存在是指一个场景通常由若干镜头组成。只有在某些如转场等形式的场景中才只用一个镜头表现一个场景。不论用多少镜头表现一场戏，摄像师都要根据这场戏的演员调度情况，确定表现这场戏的总角度，即定向角度。

确定总角度是为了使观众了解这个场景中的人物和环境的位置关系、方向关系和运动关系，通常由全景来体现。总角度是一个场景中的主要拍摄角度，也通常是一个场景中的第一个镜头所使用的角度，是充分表现场景内容的最佳角度。总角度通常确定在最能够反映场景环境全貌的位置，相应的拍摄总角度的机位也确定在这个位置，总角度确定之后，拍摄其他角度画面时应在总角度的相同方向进行机位安排。比如，拍摄内反拍和外反拍角度时都要在包容总角度的关系轴线一侧设置机位。

图 5-24　总角度机位其他拍摄角度机位

5.2.3.2　轴线原理

轴线又叫做关系线、方向线或180度线，它是指被摄对象的视线方向、运动方向和不同对象的位置关系之间所形成的一条假想的直线。

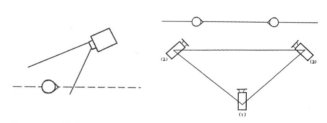

图 5-25　轴线示意

在一个拍摄场景中，摄像师对被摄人物和景物进行镜头调度时，要始终保证机位在轴线一侧180度范围内进行设置安排，这样，观众看到的画面将会始终保持正确的位置和统一的方向，才能不至于因为视点方向变化而引起景物方向混乱和对象位置错误的印象。这个原则就叫做"轴线原则"。

轴线原则是形成画面统一空间感，镜头间接续时对观众在视觉上的连贯性、一致性的必要保障。只有保证在一个场景中拍摄时机位始终在关系轴线的一侧，那么无论摄像机的高低仰俯如何变化，镜头的运动如何复杂，不管拍摄镜头数量如何，从画面来看，被摄主体的位置关系及运动方向等总是一致的。比如，拍摄一组最简单的二人对话镜头，在进行机位设计的时候，连接二人位置之间的一条虚拟的直线，就是个这场景中的轴线。先在轴线一侧设定拍摄的总角度画面的机位，然后其他的机位就设立在和总角度机位相对于轴线来讲的同一侧，这样无论画面怎么变化，观众看到的画面方向始终是保持一致的。

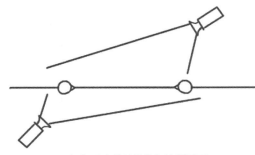

图 5-26　两机位互为越轴机位和拍摄画面

遵守轴线原则去进行镜头调度，就能够保证画面间相一致的方向性。否则，在画面中被摄对象之间的方位关系就要发生混乱，画面内容和主题的传达就要受到干扰甚至得到反向表达的结果。例如，在拍摄时候并没有按照轴线原则进行镜头的调度，在拍摄和组接画面的时候将两个分别在轴线两侧的画面连接到了一起，我们把这种情况称做"越轴"或者"跳轴"。

在越轴画面中，被摄对象的方向性与按照原轴线拍摄的画面内的主体方向是不一致的，在进行越轴画面的组接的时候，将会发生视觉上的混乱现象（图 5-26）。

5.2.3.3　机位调度方案

在按照轴线的方法表现双人对话时，通常会出现 9 个比较典型的机位（图 5-27）。

1．内反拍角度

内反拍角度和外反拍角度是在拍摄两个人物画面时候所使用的最常见的拍摄调度方法。内反拍角度是在轴线一侧两个相背的拍摄角度各拍摄

图 5-28　内反拍角度机位

一个人物，而外反拍角度是在轴线一侧两个相对的拍摄角度各拍摄一个人物（图 5-28）。

内反拍角度是拍摄中的主观角度，是代表画面中的主体的观察方向和视觉感觉的角度。在内反拍角度拍摄的画面中，画面内容相当于场景中的人物观察对方的视觉形象，因此有很强的主观性。并且，在将两个内反拍角度拍摄的画面剪辑到一起的时候，画面中两个人物的视觉方向是相对应的（视觉方向一个向画左，一个向画右），这样可以给观众一种很强烈的参与到画面中人物环境中的相互交流的主观感觉。

2．外反拍角度

外反拍角度画面可以拍成近景画面，也可以根据要求拍摄成中景甚至全景画面。但是全景画面可能会与总角度画面在景别上过分相近而导致

图 5-27　由三角形的原理形成 9 个机位

在剪接到一起的时候产生画面跳动的感觉，因此一定要谨慎使用。另外，在拍摄过肩镜头的时候一定要注意前景中的人物不能太过突出，以免影响画面对背景主体人物的表现（图5-29）。

图5-29 外反拍机位

3. 平行角度

平行角度是指在与一个运动的被摄主体相同的运动方向上，前后安置两个或者多个不同的拍摄机位，这样前后连接的镜头中拍摄的主体运动方向不变，如图5-30所示，机位拍摄的同一运动

图5-30 平行角度

主体画面连接到一起的时候，都是由画左进入画面，由画右离开画面，保持了运动方向的一致性和连贯性。

4. 共同视轴

共同视轴是指摄像机在同一光轴设置两个或者多个不同的拍摄位置，这样在焦距一定的情况下，这些机位所拍摄的镜头中方向不变，只有物距和画面景别的变化。或者利用摄像机的变焦距镜头焦距的变化，在同一个拍摄位置实现画面景别变化，完成共同视轴上的镜头调度（图5-31）。

图5-31 共同视轴机位和画面示意

5. 越轴的方法

在进行动画场面调度的时候，我们一方面要遵守轴线的原则，这样才能拍摄出符合艺术规律要求的画面，而另一方面，为了寻求到更加丰富多彩的、全方位的场景表达效果，有的时候我们往往需要不仅仅把机位设置在轴线的一侧完成拍摄，而把机位也设置在轴线的另一侧进行拍摄。我们就把这种在镜头拍摄转换时超越轴线一侧180度的范围界限的拍摄方法称作"越轴"。

越轴背离了原有镜头的排列规律和空间关系，如果直接编辑越轴镜头，会对观众在视觉上产生

主体视线、位置关系和运动方向相反感受，影响观众的视觉思维。所以，越轴是有条件的有规律的，我们在拍摄和编辑越轴画面的时候，一定不能任意为之，要遵循这些规律。

一般来说，越轴处理有以下几种形式：

- 利用插入空镜头或者中性镜头间隔两边镜头实现越轴；

- 利用被摄对象的运动改变原有轴线；

- 利用拍摄机位的运动改变原有轴线；

- 利用双轴线，越过其中一个，由另一个实现画面空间的统一。

5.3　动画制作

5.3.1　拍摄

定格动画是逐帧逐格拍摄的，对于电视来说是 25 帧 / 秒，而电影则是 24 格 / 秒。在这里，为了方便计算以 24 格 / 秒来计，如果以一拍二来计算，也就是每秒要拍 12 格。一拍二可以保证动作非常流畅，但是同时也对调节动作提出了更高要求。有时也会用到一拍三或者一拍四，这需要根据作品所要表现的内容来决定。

高质量的影片为了保证泥偶角色运动流畅漂亮，除了先期使用 DV 拍摄真人演员的表演进行动作研究外，具体摄影时大部分采用的是一拍一的做法。另外，针对一些动作的特殊性，如飞跃离开地面的动作等，则要依靠吊线控制技术了。为了保证吊线的稳定性，在吊线的上面还设置了横棍来固定，吊线和横棍在后期抠像的时候很容易处理掉，吊线可以选择鱼线。因为它细而透明利于后期电脑处理（类似于真人电影特技镜头后期制作时的消除"威亚"）。

在动作时，前期做的剧本与分镜就发挥作用了。制作人员要对泥偶角色的每个动作都心中有数，并考虑运动场面调度以及如何让序列的画面顺利地流动起来。为了防止画面的抖动，每摆一个动作要在原地标出记号，不能随意挪位，以便

下次继续拍摄。为了保持角色在画面中的稳定性，除了尽量把它的脚加大加重外，场景地面采用密度高的泡沫材料也会起到很大作用，这样就可以在角色的脚下扎上一些不易被察觉但可辅助固定位置的大头针，使摄影工作更顺利进行。

光的选择在摄影时是一个很棘手的问题，虽然有一定的专业灯具做辅助，但是还必须有一个很好的拍摄大环境。在夜间拍摄光线是固定的，不会受到日光的影响，这个是很好的选择。拍摄时制作人员的位置也会影响光线，需要加强注意。

在摄影环节还需要一种非常专业的"空镜头"意识，指的是在每次泥偶角色进入一个场景开拍之前应在各个机位预先拍几张没有角色的空镜头，即备份每个场景。这样的做法将会极大改善画面虚焦的问题，而且当背景抖动或者消除吊线时直接抠像换景就可以了。当然，大多数具体的摄影问题还要在实际拍摄中通过搜索现场解决。

图 5-32　拍摄器械

5.3.2　动画后期

5.3.2.1　图像的处理

首先要做的是一项很简单却很繁重的工作——图片处理．就是将所拍图片进行挑选，对后期合成所使用的每一张图片都要在 Photoshop 中进行

细致处理，以达到画面色彩与光线的统一、角色位置与动作的准确对位，从而避免连续播放时的跳帧或者穿帮。关键是要有信心与耐心，切不可急躁。

5.3.2.2 后期软件应用

After Effect 是用于后期制作特效合成的软件，功能非常强大，特别适合制作运用到大量效果的动画片头中。After Effect 中的蒙版、遮罩、滤镜等功能能够实现创作者的创意，并能进行三维层的转变，而且还可以创建灯光和摄像机，实现三维功能，从而将二维和三维融合，在 After Effect 中把不同的图层素材进行合并，创造完美的视觉效果，制作出美轮美奂的作品。利用 After Effect 后期合成软件可以对作品进行变形，色彩的调整、抠像、文字特效等加工处理，并能制作各种难以实现的效果，比如烟雾、爆炸等。特别是遮罩和抠像技术，它是高级后期制作中经常要用到的技术。

1. 动画节奏

安排好动画节奏关系，如果不是要强调节奏的话，动画不要在同一帧上，但是也要避免过度的规律性和过度的协调。这点上，往往强调于适当打破观众的节奏。不然，整片就会四平八稳，缺乏冲击力。对于变化不大的镜头，可以用圈 mask 来控制调整范围，这个类似在画面上画画。

2. 灯光功能

灯光，它本就是具有 3D 属性的层，在建立了灯光层后，如果看不到效果，那就是底下的层没有打开 3D 属性，如果看到的是黑的，就把视角改成俯视图，然后观察一下灯光在哪个位置，如果是在层的后面那么灯光是照不到的，然后可以拖动 Z 轴使它在层的上面，可以照到的位置即可。灯光的阴影，其实在新建灯光时有这个选项，那么在灯光层里也有打开投射阴影的选项，如果还没有效果，就要找到要投身阴影的层点击，并打开材质属性，然后把投身阴影打开，即可。如果阴影很大，证明灯光的距离近，此时可以通过调节灯光的距离来控制阴影的大小，下面还有阴影

模糊和位置等参数，可以设置关键帧动画。

3. 景深功能

首先要摄像机层中打开景深也就是场的深度功能吗，打开后。在场深度下面依次是焦距，光圈，模糊级别。焦距是控制景深的长度，光圈数值越大画面越模糊，如果觉得不够模糊，就开启下面的模糊级别可以使它更加模糊。设置景深动画时，两个素材层，加上 3D 属性，然后大小调好，设置好一个在前一个在后，然后在焦距上零帧位置定义一个关键帧，把光圈调大至模糊状态，时间线拖到后面几秒处，然后再把焦距数值改变，就可以得到前面镜头从清晰到模糊，后面同时从模糊到清晰的效果。在调节的过程中，最好把摄像机切换为顶视图，焦距离层越近就越清晰，越远就模糊，根据这个原理来调整要达到的效果。

4. 特效跟踪

使用空白层建立父子关系可以使两个层跟踪同一个。但如果是一种特效，比如镜头光晕，让它跟目标移动。如果还按照原来的方法，建一个固定层，然后在上面使用镜头光晕特效，改模式为屏幕，然后如果直接建立父子关系，用以前的方法，会发现，只是这个图层跟随目标在动，但光晕并没有产生运动效果。说明这种方法不可取，这时需要用到的方法是：一、表达式，镜头光晕的变化是由光源位置决定的，下来要做的就是让光源位置的数据与下面空白层的数据达成一致。按 ALT 点击光源位置的马表，看到后面的表达式，不需要设置，用鼠标点击表达式建立父子关系的按钮，然后拖到下方空白层的位置属性上，就会发现，光源位置的表达里多了一些内容，实现了图层跟随目标在动，光晕效果也同时跟踪运动。二、可以直接选中空白层的位置属性，复制，然后粘贴到光源位置的属性上，达到同样效果。

5. 不要总是全分辨率渲染／不要总是渲染每一帧

这应该是一个共识，但是在实际中，人们往往没有意识到这个问题。如果你在初级阶段，调整摄像机运动，或者正在把 photoshop 文件转成

3D，为什么要用完全分辨率来渲染呢？为什么非要预览每一帧呢？用一半的分辨率预览，相当于少渲染一半的像素，跳帧预览可以少渲染很多帧。这就已经可以提速 200% 了。如果允许的话，经常在四分之一分辨率下工作，有时需要的话还会跳帧工作。了解你的分镜头脚本，根据情况预览。当然如果你正处于动画或合成的最后阶段，你需要使用全分辨率以及所需要的一切。在正确的时间做正确的事，预览也同此理。

6. 闪白

通常不要直接使用白帧叠化，而且在原素材上调高 gamma 和亮度作一个动画，然后再使用叠化，这样你会看见画面中的亮部先泛出白色，然后整个画面才显白，闪白消失也是一样。这种过渡方式感觉颇类似光学变化，不单调，而且最好保持即使在最白的时候也隐约有东西可见，也就是说不用纯白一色的，长度是单数如 5、7、9 之类的，比双数好，闪入闪出最好差一帧。一般都是以 1~2 帧的叠化来代替，看上去会更顺一点。

7. 画面色彩

其实这是个大题目，不能一概而论，画面中要尽量避免纯黑、纯白出现，即使是黑色，往往也用压到非常暗的红色、蓝色等来代替，具体色彩倾向由片子影调决定。有时候感觉片子不够亮或不够暗，通常用增大亮部面积和比例之类的相对方法解决。尽量避免整体加亮或减暗的绝对方法处理。最常使用的工具是颜色曲线。对于必不可少的金属字或者说金属光泽的质感，要掌握的原则主要是，金属质感的东西里面一定会有暗部，也就是说"金不怕黑"，其次尽量用一定数量动画的灯来照出流动的高光效果来代替反射贴图的动画。一般调整颜色可以首先去掉颜色，只看灰度图。调整出正确的过渡和明暗层次；把色块部分颜色先调好，也就是最有色彩倾向的部分。比如说远处是冷色调，近处是暖色调。避免过度调整，处理好主题色与补色的关系。

8.key

key 的一个过程就是把差异最大化，把一层黑白图减去颜色图是会变得更好的 key 点。这个办法可以把亮度统一，可惜的是许多时候因为精度溢出等问题，边缘不是很好，还是要结合多种方式，重要的还是根据原素材看怎么把差异增大。

5.3.2.3　合成的思维方法

视频合成，并不是简单地把所处理的图片拼在一起，加上音乐和音效便可以草草了事的，这需要导演和剪辑人员必须要有完整的思路和精湛的技术才能使后期合成顺利完工。

合成的目的是为了在前期创意文本以及中期拍摄图像的基础上提炼或是丰富镜头画面的信息量。所谓的镜头信息量主要包含画面美术构成（构图、色彩、光影），镜头内外运动（角色运动、镜头运动），特殊效果处理（粒子效果、文字效果、声音元素等）等方面。信息量取舍的依据来自于叙事与表达的需要。对观众来说，一个动画片看着是否舒服，取决于对这三种信息量的接受程度，即画面美术构成带来的情绪暗示、镜头内外运动带来的快慢节奏以及特殊效果处理的视听冲击。优秀的合成人员就像是厨师一样，首先要先熟悉每种素材的属性质量，再通过一定的比例搭配火候最终呈现出一个最好的效果。就是以慢工细活的基本理念创作完成的。

1. 工程的思维模式

依据后期合成软件的工作方式的差异，可以把现有的合成软件分为以合成节点（合成对象＋合成特效）为主导工作流程的节点式合成软件（如 Shake、Digital Fusion 等）和以图层（合成对象）为主导工作流程的图层式合成软件（如 AE、Combustion、Inferno、Flint、Flame 等）所有的后期合成软件不出这两类。这两类软件虽然在具体的操作方式上有一些差异，但是在工程逻辑上面却是一致的。其次，虽然不同的合成项目的内容、技术指标和具体操作的复杂、难易程度有各种的差别，但是分析其基本的工程结构和思维逻辑却没有什么两样。因为后期合成的实质其实就是一个有机的调整组合的艺术逻辑思维的具体应用，在任何一个动画合成项目里边都会包括一个

完整的工作流程和不同的素材的合理使用和控制。在这样的合成工程中，可以将所要完成的合成工作在逻辑和超作程序有序的分解为了几个目的相对单纯的步骤，这既是一个惯用的流程模式，也是一种思维定式。因此，可以概括性的把这种流程分为以下的几个步骤：

建立合成项目→导入需要合成的素材→添加合成特效→预览、调整→保存工作区文件→渲染输出。

2. 分解与组合的思维模式

分解与组合的思维模式是指在一些复杂的合成工作中，如果因为操作的复杂性不能一次性的达到目的或者因为硬件的配置的局限而造成工作效率的低下等原因，可以采用分解→各个解决→组合的思路选择把一个复杂的合成项目分解为几个简单的合成项目分别合成，然后再组合完成这样来分对象、分步骤达到预期的合成效果。这样处理不但可以有效地完成复杂的动画合成的任务，也可以合理地针对硬件的渲染能力提高合成的效率和可靠性。

3. 合并控制与分层控制相结合的思维模式

合并控制与分层控制相结合的思维模式主要针对多个素材的复杂动画制作。比如某一段动画作品中，需要添加60个素材的位移动画，设计师不需要分别去给每个素材添加位移关键帧动画的操作，这就给设计师提出了简化动画控制的要求。在解决这个问题的时候，可以利用合并控制与分层控制相结合的思维模式把需要添加动画的素材对象分为数量不等的几个组，利用合成软件中的嵌套功能分别加以嵌套以后再对嵌套层分别加以关键帧动画的制作，（嵌套在各种后期合成软件中是一个常用的功能，其实质就是利用二级的合成项目管理的逻辑方法，通过嵌套将多个素材层合并为一个层来集中控制下面的多个素材子层，这样就可以通过一次性的动画制作为嵌套层中的所有素材添加动画，也可以再分别进入每一个素材子层分别对各个子层的素材进行动画的添加）这样就将整体动画制作与个别的动画制作有效的混合完成复杂动画效果的制作。

4. "自动控制"与"手动控制"相结合的思维模式

所谓"自动控制"是和"手动控制"相对而言的。关键帧动画不但是最为基本的动画制作方式也是最基本的后期动画制作方式。因为关键帧动画在制作中是指根据动画制作的需要在特定的时间点添加不同的动画参数来完成动画的效果，所以在制作的时候需要针对单个的对象和动画属性每个时间点、每个动画属性参数逐个的加以设置。相较现在的物理解算或者表达式控制等动画方式是最为原始和基本的方式。依据这个特点，如果把手动添加关键帧动画称为"手动控制"的话，在后期合成软件中我们所接触的父子级动画、外部插值动画、对齐动画和链接动画等动画制作方式就可以称之为"自动控制"的动画制作方式了，区别在于设计师并没有去逐个地进行关键帧动画的制作，但是却可以依靠软件所定义的动画逻辑运算产生动画的效果和作用。

"自动控制"与"手动控制"相结合的思维方式经常和整合与分层控制的思维方式结合使用来解决动画合成的问题。实质上可以说自动控制的方式是手动控制方式的补充和简化，善用自动控制与手动控制相结合的思维方式不但可以让设计师简单制作出许多复杂的动画效果，也可以极大地提高后期制作的工作效率。

以上所谈的四个方面均涉及软件的功能和具体的制作工具，但如果能够自觉地上升到思维逻辑的方面来加以理解和训练的话是最为直接有效解决复杂的后期合成制作难题的关键。

实践应用：

课题：《一分钟的故事》

利用一分钟的时间，激发创作者的创意，运用各种不限题材不限内容的一分钟动画短片。

课程作业：完成一段60秒的动画。

课题目标：

本课程采取教师与学生互动的方式进行学习，讲授方式主要通过在实际操作中学生发现问题产生疑问，而后由教师讲解并指导学生解决在实际拍摄中所产生的问题。从一定程度上创造出师生协同工作的创作氛围。在本课程之中，教师在教授基础知识理论及相关的必要技能之外，主要还是引导学生更快进入工作状态而非仅仅停留在"听"的阶段，协助学生顺利完成课程安排，并在教学过程中为学生解决实际制作过程中所遇到的问题，总结实际制作中的经验教训，从而达到教学的目标。

本课程要求学生通过材料动画的拍摄实践，解决镜头语言、场面调度、架设灯光等方面在材料动画影片中的应用问题。通过培养学生的镜头语言表达能力和熟练掌握材料动画影片的拍摄方法来提高学生的实际动手能力，拍摄出符合影片需求的叙事方式清晰的影像。学生可以充分发挥自己的想象力，在教师的指导和辅助之下，拍摄出符合自己创作风格的影像，充分反映出自己的拍摄意图。通过此过程，让学生了解团队合作拍摄的方法。

课题案例：

图 5-33　《蛋蛋快跑》

在动画完成过程中分阶段进行观摩讲解，如学生小组观摩讨论、师生讨论、举办展演等环节，这样既强调创新能力的激发和总体掌控能力的培养，同时在设计的各个阶段激发学生的兴趣和激情，设计的结果从短片《蛋蛋快跑》图中不难看出，一分钟的视觉跳跃和张力绝对让人匪夷所思、丰富多样。

参考文献

[1] 孙立军 . 世界动画艺术史 . 北京 : 海洋出版社，2007.

[2] 张慧临 . 二十世纪中国动画艺术史 . 西安 : 陕西人民美术出版社，2002.

[3] 黄玉珊，余为政 . 动画电影探索 . 台湾 : 远流出版事业有限公司，1997.

[4] 薛燕平 . 世界动画电影大师 . 北京 . 中国传媒大学出版社，2010.

[5] 薛燕平 . 非主流动画电影 . 北京 . 中国传媒大学出版社，2012.

[6] 余为政 . 动画笔记 . 北京 . 海洋出版社，2009.

[7]（英）威特克，哈拉斯 . 动画的时间掌握 . 陈士宏，汪惟馨，王启中 译 . 北京 : 中国电影出版社，2005.

[8]（英）理查德·威廉姆斯 . 原动画基础教程——动画人的生存手册 . 邓晓娥译 . 北京 : 中国青年出版社，2006.

后　记
POSTSCRIPT

　　在本书的编写过程中，从书的选题到收集材料，期间经历了很多，经过两年的时间最终完成。感谢家人的支持和理解。感谢中国建筑出版社的工作人员在本书编写过程中给予的耐心帮助，希望本书能给广大读者在定格动画创作上提供一定帮助。

　　在编写过程中，我一直热衷于定格动画的创作，每一次创作都希望攻破一些技术上或者动画叙述上的难关，每一次创作都会有一些成功和失败的体验。希望将这些和大家分享，可以对中国定格动画贡献出自己的微博之力。作为老师更希望热爱动画的新生力量，能更上一层，热切地盼望中国动画的盛世。

图书在版编目（CIP）数据

定格动画／孙峰编著．—北京：中国建筑工业出版社，2014.3
高等院校动画专业核心系列教材
ISBN 978-7-112-16533-9

Ⅰ.①定… Ⅱ.①孙… Ⅲ .①动画片－制作－教材 Ⅳ.① J954

中国版本图书馆 CIP 数据核字（2014）第 045096 号

责任编辑：李东禧 张 华
责任校对：李美娜 党 蕾

高等院校动画专业核心系列教材
主编 王建华 马振龙 副主编 何小青

定格动画
孙峰 编著
＊
中国建筑工业出版社出版、发行（北京西郊百万庄）
各地新华书店、建筑书店经销
北京嘉泰利德公司制版
北京盛通印刷股份有限公司印刷
＊
开本：880×1230 毫米 1/16 印张：7¾ 字数：200 千字
2014 年 7 月第一版 2014 年 7 月第一次印刷
定价：48.00 元
ISBN 978-7-112-16533-9
（25378）

版权所有 翻印必究
如有印装质量问题，可寄本社退换
（邮政编码 100037）